U0136583

イラストでアピールするレイアウト＆カラーズ -
イラストを上手に使った雑誌・カタログのデザイン事例集

日本海報、文宣、書籍、雑誌常見插圖應用概念與作品案例

解構插圖版面設計

LaVie⁺麥浩斯

PROLOGUE
前言

版面設計可大致分成兩種構成要素，一是文字資訊，再來就是照片和插圖等影像的部分。

插圖能夠做出比照片更多元化的表現，因而不難理其風格可能會徹底改變版面帶給人的印象，這也是為什麼設計師必須在設想好完整的設計之後，把插圖的部分交給適合的插畫家處理。此外，插圖在版面裡扮演著各種角色，例如可做為背景佈滿整個版面；可在插圖裡置入文字，或是佐於文字內容張顯氣氛；又或圖解難以理解的內容。想利用個性豐富的插圖完成符合內容的設計，正需要靠設計師的力量。

這本設計樣本集，從雜誌、書籍、宣傳冊裡收集了巧妙應用插圖的刊物作品，透過「排版」與「配色」的觀點解說這些作品的魅力。希望能幫助讀者在從事印刷品插圖設計的時候創作出更好的作品。

HOW TO READ

本書的使用方法

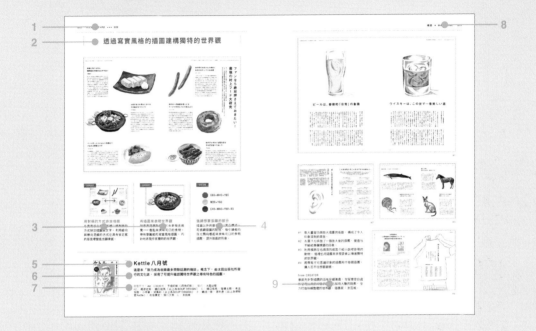

1.插圖扮演的角色　2.設計的關鍵點　3.排版重點

4.配色重點　5.媒體標題　6.媒體概要　7.媒體版面尺寸、 規格等／作者群

8.媒體屬性　9.作者評論

關於記號簡稱

本文使用了以下記號簡稱：

CD　創意總監

AD　美術指導

D　設計師

PL　企畫人

PH　攝影師

IL　插畫家

AG　代理商

CW　廣告文案編寫人

W　撰稿人

E　編輯

PRD　製作人

DIR　負責人

補充說明

本文裡提到的數值與設定值等，皆以資料提供者所提供的資訊為依據，經由編輯部調查、製作而成。請注意，所有的數值均為參考值而非用來完整呈現各媒體版面的配色。此外，請勿直接向本書所介紹的出處或設計師事務所詢問與本書有關的內容。

CONTENTS
目次

PART 1

用來表達形象的插圖
插圖、背景、裝飾、手寫字

PART 2

用來解說的插圖

圖解、地圖

INTERVIEW 01

美術指導
ME & MIRACO
石田百合繪、 塚田佳奈

重要的是
與插畫家之間的
信賴關係

「ME & MIRACO」的兩位 AD——
石田百合繪與塚田佳奈——
以女性為導向的書籍為主，
從事繪本、 商品等多樣化設計。
本篇以兩位在插圖方面尤其出色的作品
《tocotoco》 為例，
針對插圖與設計之間密不可分的關係
做了採訪。

`PROFILE`

ME & MIRACO
ISHIDA YURIE, TSUKADA KANA
http://www.meandmiraco.com/

2004 年，在彼此都認為
應該要來創造「奇蹟」而
活動之下共同成立了設計
工 作 室 ME & MIRACO，
現有四名設計師。以雜誌
《tocotoco》（ 由 Daiichi
Progress 所發行 ）的美術
指導為首，從事包括料
理、生活、手工藝等諸多
與女性有關的書籍創作。

加入插圖
以控制印象

ME & MIRACO是家以編輯設計為主，活躍於創作的設計公司，其所負責的育嬰雜誌《tocotoco》大量使用插圖創造出溫馨與獨特的世界觀。本篇採訪了ME & MIRACO兩位創始人兼美術指導的石田百合繪和塚田佳奈，談談《tocotoco》的設計裡插圖所扮演的角色以及和插畫家共事的方法。

「首先，這本雜誌是以孕婦和剛生完孩子的媽媽為對象，因而有個想法是設計要帶給人溫柔、療癒的第一印象以促使讀者拿起來翻閱。」

例如，標題用手寫字來呈現就能柔化印象，又或編排時不單是照片，在照片裡加入插圖也可增添輕柔的印象或形象。據說《tocotoco》的設計因而採用更多的插圖。

「設計不應干擾插圖，而是要能襯托出其風格。」

為此，選圖時也很謹慎，在收到作品選輯（portfolio）之後將插圖當作設計的一部分排入版面時，會特別留意插圖看起來的效果。

緊湊的行程得靠"相互信賴"
共體時艱

「Illustrator」這個詞涵蓋了很多層面，包括從手寫字到背景圖、裝飾等，其應用方式也很多元，這些究竟是如何發包作業的呢 ？

「以《tocotoco》來說，很少具體指示對方『請畫像這樣的東西』，發包時大多以『請畫植物』或是『請畫抽象的東西』等具一定程度的彈性指示來執行，等東西出來後再由內部將插圖排入版面。另一種發包方式是拿出一張剛完成的對開頁草稿，請對方製作『這裡大約是5公分大小的正方形圖』又或『只要小圖示（ icon ）即可』、『請設計大概3到4公分寬的書腰』等。

此外，雜誌因為行程緊湊的關係必須同步展開設計與插畫的作業，還好長期配合的插畫家們因為已能預見版面的形象，在收到完成圖的時候很少遇到麻煩的情況。依插圖的內容，有些在配色的階段就會發包出去，這種工作如果不是基於雙方的信任感，恐怕很難完成。」

話說回來，並非所有頁面裡的插圖都用這種方式進行，有的會跟目錄一樣是以年度展開的。

「《tocotoco》的目錄便是以一年為單位委請同一個插畫家負責。在這種情況下，一開始會先跟插畫家碰面，在某個程度決定好配色與題材等方向之後，一年四次的刊物裡如何進行就交由插畫家自由發揮。例如，2012年的目錄便是從小鳥與狗的相遇最後發展成住在一起的故事串連起來的。」

像這樣用一張插畫佈滿整個版面的做法，可說是表現媒體世界觀很有效的方式，而這也得仰仗與插畫家之間的信賴關係才能做出充滿魅力的版面。

能從談話中領略發案方對設計有何要求的溝通關係很重要

訪談的最後，請教兩位與插畫家的相遇過程。

據說，有時在書店或是從得獎作品裡看到具吸引力的插圖時，會在腦海裡留下印象，希望哪天能與對方合作，不過這種情況下通常少有機會能立即透過工作認識對方，反而是幾年後有機會在工作上合作。

另外就是去參觀有交情的藝術家所舉辦的個展，有機會與其友人或是粉絲中的年輕插畫家直接對談，了解對方的個性與相處時的氣氛，也有機會發展出合作的關係。

石田說：「彼此談得來的話，發包設計時也比較容易向對方傳達我方的期許，就算沒有明確指示，對方也能領會理念而確實交出符合期許的作品。」

如能像這樣珍惜以感性吸引彼此的邂逅，不但能與插畫家建立起信賴關係，也有助於工作順利進展。

《tocotoco》的目錄插畫。一整年以同一個故事串起。插畫家：秋山花

INTERVIEW 02

插畫家
別府麻衣

能襯托出
整體魅力的
插圖

版面裡的插圖，
應該能與設計本身產生加乘效果，
提高訴求力。
本篇訪問了橫跨各種媒體廣泛活躍於各領
域的插畫家別府麻衣，
談談插圖所扮演的角色以及
創作所費的工夫及心力。

PROFILE

BEPPU MAI
http://www.deflor-enflor.com/

美術大學畢業後曾任職於
包裝設計公司，2008年起
以插畫家的身份活躍於插
圖、地圖、卷頭插畫等各
種領域，多樣化的創作風
格獲得多本雜誌、書籍的
採用。也以插畫作家的身
份執筆創作。

設計裡的插畫與美術作品
是不同的

不受限於雜誌、書籍、廣告、Web等
媒體的隔閡，活躍於各種領域的插畫家
別府麻衣，只要看到手繪地圖、肖像畫
風等經過資訊整理且風格豐富多元的插
畫，就會忍不住興奮起來。本篇請別府
談談身為插畫家如何在工作上持續滿足
顧客需求的祕訣。

「首先，版面設計裡使用的插圖跟藝術
作品是不同的——前者的第一要件是得
在顧客要求的期限內交出作品。在這個
前提下，如能做自己想做的、引出作品
風格是最好不過的了。此外，對於還未
能掌握成品具體形象的顧客，我也會提
供幾種插圖的模式給對方參考。再來就
是站在顧客的立場設想做成怎樣的話應
該很不錯，而積極向顧客提案：『以這個
方向來執行如何呢？』」

由此可見，想要掌握顧客所追求的東
西，除了要確實聆聽對方的想法、了解
負責人的喜好之外，由插畫家本身做出
具體的提案也是很重要的。

重視效率
與回應顧客的需求

然而，就算完整掌握顧客的要求，在
作業的過程中仍難免會發生需要修改的
情形。

別府在實際作業的時候，會將手繪的
插圖掃描後，再用photoshop上色。如
果在手繪的階段就上色成為一張圖的
話，到時會很難修改，有時最糟的狀況
是得從頭畫一張。因此，在完成草圖還
未上色的狀態下會先掃描給顧客看過，
上色前再將圖像細分成幾個圖層分別上
色，如此一來可在與顧客溝通的過程中
快速修圖。

「老實說，直接畫成一張圖，既可留下
原稿，看起來也賞心悅目（笑），但考慮
到工作講究的是效率，一旦碰到需要修
改時，對方也很急，因而經常把如何加

速彼此溝通這件事放在心上。」

在工作層面追求效率與滿足顧客的需求果然是很重要的，或許就是因為能夠真誠地對應這些需求，別府得以創作出多元的風格與主題，擴展作品的表現領域。

不執著於特定風格的個性

多元的創作風格雖然能獲得許多工作發包單位的青睞，但也有朋友會質疑：「哪個才是別府的畫風？」，這時別府的內心總會感到糾葛不已。

「有的畫家習於以一貫的風格創作，而我可能是根據目的變化風格享受各種創作樂趣的那種。隨著時間的演進變化作品的世界觀也是種順其自然，接受自我的變化，用時間來塑造自我的風格並不是件壞事。」

現在，別府和首次接觸的顧客共事的時候，都會先詢問對方對風格的期許以掌握大致的方向。能運用多元的畫風創作不同的主題，也可說是別府獨特的個性。

用插圖來襯托
媒體的完成度

最後，請別府談談在工作的過程中最重視的點。

「為了讓整體版面看起來更優，會經常意識著如何將插圖融入設計裡才能張顯那個媒體的魅力，讓人想要拿起來看看。另外，以插畫家身份營生的前提下，也要隨時更新作品集和網頁等，踏實而持續地推銷自己。」

巧妙地結合版面設計和自己的插畫作品始能成為一個完整的版面，意識到這一點才能做出更具吸引力的成品，持續留下看得見的成果——這點對於想要繼續插畫家這個工作來說是非常重要的。

像這樣先把畫好的插圖掃描後再用photoshop繼續往下作業。

實際作業情形。由於是常常會遇到需要修改的手繪地圖，因而會細分成好幾個圖層。

Randonnee（ランドネ）12月號（株式會社枻出版社）

討人喜歡的大人禮儀（株式會社枻出版社）

PART

用來表達形象的插圖

插圖　　背景　　裝飾　　手寫字

本章將介紹用來傳達形象給讀者的插圖使用方法。

插圖可以製造出可愛、愉快活潑、親近可人……等感受，具有決定整體版面形象的強大力量。此外，插圖的風格與用色也能讓人一眼就明白想要傳達的商品特性、客層、季節感等。

本章將分別介紹插圖在排版裡所扮演的四種角色 —— 附隨於文章的「插圖」、訴求版面整體形象的「背景」、點綴以襯托世界觀的「裝飾」，以及可同時傳達文字資訊的「手寫字」。

透過寫實風格的插圖建構獨特的世界觀

LAYOUT

用對稱的方式排放插圖
在寬鬆留白的版面裡以線對稱的
方式排放插圖與文字。利用縱向
與橫向混編的方式在具有安定感
的版面裡營造出韻律感。

LAYOUT

用插圖來表現雜誌的世界觀
特意用插圖取代照片來表現主視
覺──看起來美味可口的食物。
帶有懷舊感的寫實風格插圖，巧
妙地表現作家獨特的世界觀。

COLOR

- ⬤ C80+M40+Y85
- ⬤ M20+Y80
- ⬤ C40+M80+Y80+K5

強調想要張顯的部分
插圖以外的部分均以黑白構成，
可張顯插圖的配色，吸引讀者的
目光飄向看起來美味可口的食物
插圖，提升版面的形象。

Kettle 八月號

這是本「致力成為收錄最多閒聊話題的雜誌」概念下，由太田出版社所發
行的文化誌，採用了可提升雜誌獨特世界觀之帶有特色的插圖。

版面尺寸：A4　印刷格式：平版印刷（四色印刷）　發行：太田出版
AD：尾原史和、樋口裕馬（以上為 SOUP DESIGN）　D：樋口裕馬、堀康太郎、本庄
浩剛、小林董、兒島彩（以上為 SOUP DESIGN）　E：嶋浩一郎、原利彥（以上為博報
堂 Kettle）、佐伯貴史、皆川夕美　IL：友田威

#1

#2

#3

#1 取大量留白與放大插圖的版面，構成了令人
　　印象深刻的頁面。

#2 左頁下方排放了一個放大後的插圖，營造出
　　不輸給專欄標題的印象。

#3 利用橫跨左右兩頁的版面介紹小說裡登場的
　　動物。這裡也用插圖來表現以傳達獨特的世
　　界觀。

#4 將能讓人留下奇妙印象的插圖用作卷頭插
　　圖，讓人忍不住想要翻閱。

from CREATOR
事前先針對插圖的品味仔細溝通，在留意空白處
所呈現出來的印象的同時也採用大膽的插圖，全
力打造特輯整體的世界觀。插畫家：友田威。

#4

讓人容易轉換為自身立場的插圖的作用

圓潤的畫風勾勒出親切感

以插圖代替實際的影像來表達不特定的人物，留給讀者一個可將自己替換成圖中人物的空間。圓潤的畫風也釋放出貼近高中生的親切感。

變化框線增添樂趣

扉頁裡用框線框起整個對開頁，明確地區隔各個章節。角落摺頁的圖示、橫跨頁數之上的圓框等細緻的表現與插圖相襯，製造出愉快的印象。

利用暖色調營造親近感

各章節統一採用了藍、綠、粉紅、橘色等暖色系，並套用其中一色為主色。暖色系組合巧妙地表現出多彩而平易近人的感覺。

COLOR

- C50+Y20
- C40+Y85
- M40+Y20
- C5+M40+Y85

日本橋學館大學 GUIDEBOOK 2013

提倡全人教育之日本橋學館大學（2015 年 4 月開始已更名為開智國際大學。）的學校簡介。簡介裡隨處可見令人感覺親切的人物插圖，避免全人教育這個陌生的學院名詞令人產生距離感。

版面尺寸：A4　印刷格式：60P、網代膠訂（無線膠訂的一種）、平版印刷（四色印刷）、霧面 PP 加工、定形裁切加工　CD：水尾遙（Mynavi）　D：水橋真奈美（廣工房）、澀井史生（PANKEY）、松本晉（M's design）　PL：出山健示（Presence）　W：出山健示（Presence）　PH：鈴本忍　AG：Mynavi Corporation

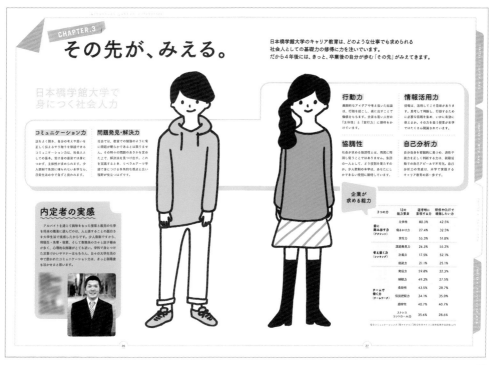

#1

#2

#3

#1　為強調關鍵字，在文字部分加上底色可令人
　　快速了解概要。
#2　利用黃綠色的同一色系配色，展現出一致
　　性。將兩種圖併排在對開頁裡，可簡單構成
　　時間推移的形象。
#3　版面中央放一張地圖並在其四周置放方形的
　　照片可讓版面看起來更精彩。
#4　利用線條畫的圖示（icon）將人物表現單純
　　化。將難以想像的內容加以視覺化。

from CREATOR
以「看得見的大學」為概念，讓人容易理解在此
求學的過程中可實際感受到自我成長，以及與朋
友、教職員之間情誼的訴求。

#4

用色鉛筆畫風表現可愛的世界觀

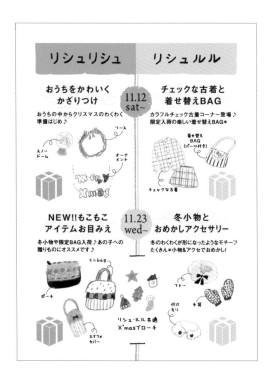

色鉛筆下線條柔和的插圖
利用色鉛筆仔細描繪的插圖、補充說明的拉線和手寫字等表現出手工感，散發出自然、可愛的氣氛，刺激小女生的購物欲望。

用對比來展現魅力
中間一道分隔線將資訊一分為二使人容易理解。在不改變頁面兩邊插圖排放方式的情形下，利用顏色形成對比的編排方式可讓人一目了然。

COLOR

C30+M5+Y10

C5+M40+Y20

Y30

利用淡色調帶出小女生的感覺
利用淡色調的水藍、粉紅以及淡黃色構成甜美的配色。統一使用淡色調可帶出小女生的感覺，提升可愛的形象。

LisuLisu&LisuLuLu 聖誕節的禮物

販售手工雜貨的「LisuLisu」和瞄準年輕女性的二手衣店「LisuLuLu」這兩家商店用來宣傳聖誕節促銷活動的宣傳單。用色鉛筆描繪的柔和插圖以及手寫字營造出可愛的氛圍。

版面尺寸：92×62mm　印刷格式：平版印刷（四色印刷）
AD：賀谷博也　D：賀谷博也　IL：高橋由季　PRD：Conico

#1

**夜空からの贈りもの
アクセサリーフェア**　12.3 sat~

作家＋オリジナルでお届け!キラキラ
もこもこアクセサリーをお楽しみ下さい。

参加
作家　・Ana* ・happybug
・ivory ・りのこ

オリジナル
商品も承ります!

作家アイテム
いろいろ

**ルルの
くつした屋さん**

あったかかわいい足元おしゃれもかかせ
ない*クリスマスの贈りものにもどうぞ☆

足元おしゃれ
パーツいろいろ

リメイク
くつした

**クリスマス直前!
限定福袋入荷♪**　12.10 sat~

嬉しいお得なセットでわくわくクリスマスを*

わくわく
限定福袋

**とっておき*
おでかけワンピース**

いつもよりちょっぴりおめかししたい時に◎
おすすめワンピが大集合♪

リメイク
ワンピース

古着
ワンピース

**クリスマスまで
あとすこし!**

12.17 sat　▶　12.25 sun

#2

ノベルティープレゼントについて

12日〜週ごとにリシュリシュ＆リシュルルで５００円以上
お買い上げでスタンプをひとつ押させていただきます♪

スタンプ１個で
オーナメント!

スタンプ６個で
５００円OFF券!

スタンプ10個で
X'masプレゼント!!

※オーナメントは期間中500円以上お買い上げごとに毎回プレゼントさせていただきます♪

SHOP紹介

ずっと末わたし、モノ選び
LisuLisu
リシュリシュ

tel・fax：082-544-2633
mail：lisu2@lisur.jp
HP--www.lisur.jp/lisulisu

1F

女の子の古ぎ屋
Lisu LuLu
リシュ　ルル

tel：082-236-8830 fax：082-236-8831
mail：lisululu@lisur.jp
HP--ameblo.jp/lisululu

3F

アクセス

◎JR広島駅から広島電鉄紙屋町
東経由広島港行きで15分
◎本通停下車、徒歩5分

〒730-0036
広島市中区袋町2-13 1階／3階
OPEN：11：00〜20：00
定休日：不定休

#1　版面下方使用色鉛筆描繪的插
　　圖，不但延伸了頁面上半部的
　　氣氛，也以相對隨興的風格引
　　人注意。

#2　在資訊較多的頁面裡也巧妙地
　　利用插圖保持愉快的形象。像
　　紙膠帶一樣的框線也添增了可
　　愛的氛圍。

from CREATOR
利用色彩豐富的插圖讓人感受到每
一次的促銷活動裡充滿各種想像與
興奮的感覺。此外，特別將版面尺
寸設計成可放入手帳的大小，可長
期攜帶賞用。

難解的內容更要藉助漫畫的力量

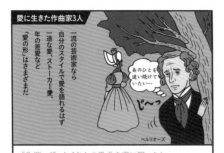

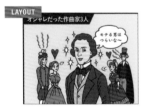

變身為有親和力的漫畫人物
將著名的音樂家卡通化，透過漫畫手法強調著名音樂家的特徵，詼諧逗趣的似顏繪賦予畫中人物個性，有親切感。粗厚的線條和豐富的用色也給人一種觀賞喜劇的輕快印象。

版面格式化以提升適閱性
利用較粗的框線區隔內容，再分別排放插圖與文章。被區分成三部分的文章可讓讀者意「視」到標題裡「3人」這個關鍵字。左右頁面格式統一也能形成對比的效果。

COLOR

C10+M75+Y60
C50+Y70
C70+M15+Y5
C5+M10+Y70

接近原色的五色構成多彩的頁面
利用接近原色的紅、黃、綠、藍、紫等豐富的配色，以現代（POP）風格來表現向來被視為內容生硬的古典樂。稍微調降原色和對比色的彩度以統一色調。

古典樂鑑賞師檢定的指定教科書

這本具備了古典樂鑑賞師檢定知識的書籍分成了歷史篇、作曲家篇、作品篇與聆聽鑑賞篇，藉由漫畫插圖帶領讀者親近總被認為是高門檻的古典樂。

版面尺寸：B5　印刷格式：144頁、平裝、平版印刷（四色印刷）
CD：高坂悠香　AD：橫田央（株式會社Brownie）　D：橫田央（株式會社Brownie）
IL：高坂悠香　W：飯尾洋一、小山田敦、片桐卓也、柴田克彥、其他
E：高坂悠香、田中泰、大塚正昭、林昌英

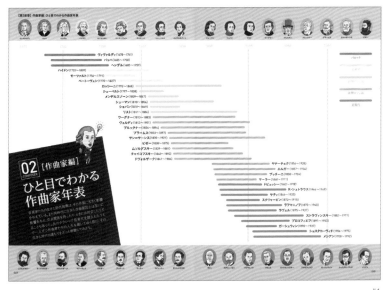

#1

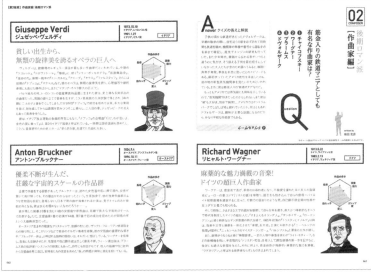

#2

#1 橫跨左右兩頁的音樂家年表。利用長條色塊來標示人物的生卒年代，並依時代和音樂系統區分成五種顏色。補充資訊記載於年表之外，顯得有系統而容易理解。

#2 涵蓋了插圖、圖表、文章等資訊量多而容易流於煩雜的頁面，利用固定格式做成極簡易的排版，不但井然有序而且容易閱讀。

#3 按照音樂家出生月分排放的年曆版面。放入共同的主色與代表人物的插圖，吸引讀者的目光。

from CREATOR
在展現古典樂特性的同時追求「易親近性」與「舒適性」，形成一本任誰都能享受閱讀的書籍。

#3

運用低色調與線條畫插圖追求真實表現

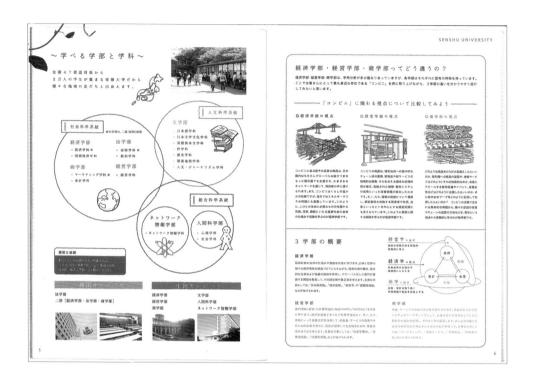

用圓形來區分資訊
利用多重的圓框圈起學院與學系的說明，兼顧到類似文氏圖（Venn diagram）般的視覺辨識性。手繪風格的線條以及圓框裡可用來呈現重點的簡單插圖，適切地營造出輕鬆的感覺。

瞬間就能理解的插圖
用文章搭配插圖來介紹學院的特色。利用生活周遭常見的便利商店來做比喻，搭插圖讓生硬的內容變得一目了然。少量而簡單的用色也營造出沉穩的印象。

COLOR

C50+M30+Y60

C70+M40+Y60

C25+M55+Y60

利用灰色調性表現沉穩
整體統一使用灰色調性來配色，即使運用了數種色系組合仍能營造出沉穩的印象。此外，協調的色系搭配也釋放出像大人一樣的典雅感。

專修大學　Prologue 2013
專為高中一、二年級生設計的大學簡介，點出了高中與大學的不同，也介紹了該校的學習內容與特色。為了表現出質感和易親近性，特地採用帶有色鉛筆風格的插圖。

版面尺寸：B5　印刷格式：12頁、騎馬釘

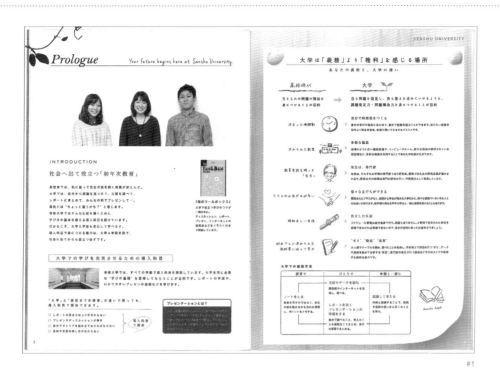

#1　以張貼在告示板上的紙張為主題，版面也呈
　　現好似用鉛筆描繪的草圖印象，在連續的彩
　　色頁裡以黑白色調構成，突顯出與其他頁面
　　的差異。

#2　用排放得井然有序的照片來表現大量的學習
　　場所，並以極簡化的世界地圖、路線圖等圖
　　表，簡單傳達必要的資訊。

用酷炫插圖與活潑的色調展現時尚美學

LAYOUT

現在與未來的視覺性對比

左右兩頁以同樣的規則排版，將插圖和標題放在同樣位置，並在其四周放置其他要素。插圖以外均採單一配色，提高了插圖的吸睛度並強調了對比關係。

LAYOUT

帶流行感的插圖

帶時裝設計圖風格的流行插圖觸發了讀者對未來的憧憬與期望。特意做成無表情是為了讓讀者的目光集中在服裝的流行性。

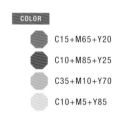

COLOR

- C15+M65+Y20
- C10+M85+Y25
- C35+M10+Y70
- C10+M5+Y85

同一色調的漸層構圖

以象徵年輕女性的粉紅色為主色，透過濃淡變化的漸層效果有效地呈現出粉紅色的形象，並在僅少數幾個地方重點式加入補色的黃綠色與黃色製造效果。

杉野服飾大學・杉野服飾大學短期大學部
2013 GUIDE BOOK

不僅介紹各學院、也融入了在校生介紹，讓高中生能聯想入學後的生活。感性的編輯內容成就了一本讓人忍不住想反覆翻閱的入學簡介。

版面尺寸：A4　印刷格式：共104頁、網代膠訂、四色印刷
AD：清水智子（I'll Design Co.,Ltd.）　D：宮原昌子（I'll Design Co.,Ltd.）
PH：石川伸一　IL：chinatsu　AG：Mynavi Corporation　W：白川香里

#1

#2

#1　介紹關鍵字的頁面。利用分色而易懂的流程圖以及整理成格狀的詳細資料來提高視覺辨識性。

#2　用立體插圖介紹校園環境。面向道路兩側並排的建築物所散發的氣氛，讓人聯想起流行的街道。

from CREATOR
力求做出能滿足讀者期待、重視流行性的設計之外，同時又能兼顧學習的高品質、專門性與未來性直覺感受的版面設計。此外，為了讓讀者認知到大學和短大之外還有其他多樣化的學習種類，特意在配色上下功夫。

利用鉛筆畫與水彩畫營造出童話般的世界觀

透過童話般的插圖引發聯想
用插圖介紹婚宴的料理。看似用
鉛筆描繪概略輪廓的插圖可引發
觀賞者的聯想。料理插圖特意用
單一色調做出巧妙的設計。

利用字體大小展現張力
取大量留白來襯托出插圖的世界
觀，不在字體做太多主張，在搭
配整體氛圍之下特別放大數字，
利用數字和內文之間明顯的字體
大小落差製造版面張力。

C5+M10+Y25

C40+M70+Y100

C60+M50+Y50

用少而簡單的色彩成就風雅
利用水彩風格的膚色背景搭配棕
色、白色、黑色，少數而簡單的
用色營造出時尚感。

愛書二人組的婚宴用品

愛書二人組的婚宴卡片，僅利用插圖與截圖加工巧妙地模仿書本設計而
成。全面使用獨特風格插圖的結果，容易讓人聯想起兩位新人的形象。

版面尺寸：邀請卡（200×148mm）、通知卡（148m×210mm）、菜單（256×88mm）
印刷格式：按需印刷（On-demand printing）　AD：賀谷博也　D：賀谷博也　IL：高
橋由季　PRD：Conico

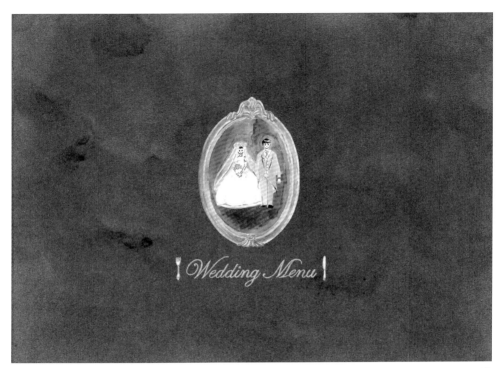

#1

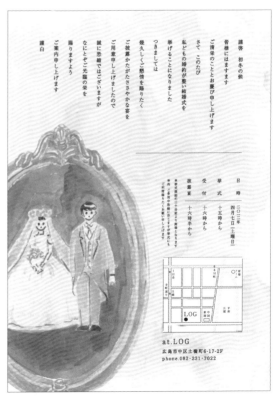

#1 婚宴料理的菜單封面。 使用調
　　低明亮度且有深度的綠色搭配
　　水彩風格的柔和插圖，營造出
　　像西洋書本般的典雅氣氛。
#2 結婚派對的邀請卡。 採用帶有
　　懷舊感的紙張以單色印刷的方
　　式形成獨特的質感與世界觀。

from CREATOR
配合兩位新人的形象與婚宴場所等
做出稍微成熟帶典雅的設計，形成
兩人好像迷失在書的世界裡一樣，
帶故事性的插圖。

#2

利用帶有故事性的插圖表現抽象的主題

利用插圖將抽象內容具體化給學生看的學系相關內容介紹。利用共同兩色繪製而成的簡單線條畫插圖，將學系的抽象概念具體化，巧妙地表現各學系特色。

利用翻書邊的設計整束版面版面左右兩側（又稱〔翻書邊〕）各鑲上代表學校的藏青色帶狀色帶，讓版面看起來緊湊而不鬆散，並採用與標題相同的顏色為整體帶來穩重的印象。

COLOR

⬡ C50+Y80
⬡ C70+M20+Y5
⬡ C5+M50+Y80
⬡ C60+M40+Y20

降低彩度同時活用多元色彩各學系都用不同主色來說明，考慮到與翻書邊藏青色色塊的搭配性，採用綠、藍、橘、紫來配色。雖然用色豐富，但加入灰色讓彩度降低，色調統一而協調。

江戶川大學 2013 年度　大學簡介

由社會學院與媒體傳播學院構成之江戶川大學的學校簡介。學系和課程介紹用插圖點綴，可讓人直覺性地理解在各學系所能學得的內容。

版面尺寸：A4　印刷格式：88頁、無線膠訂、平版印刷（四色印刷）
CD：柏浩樹（株式會社讀賣廣告社）　AD：增田菜美　D：增田菜美　PH：本城直季
IL：加納德博　AG：株式會社讀賣廣告社　W：布施快　PRD：石谷直己（Spirits Co.,Ltd.）

#1

#2

#1　將細部的資訊集中在版面的下方，上半部則由簡單的
　　標題與插圖構成，傳達出詼諧插圖的魅力。
#2　版面中間擺放了以線條畫的校園立體地圖，並在其四
　　周以格狀式排放方形照片和說明，讓資訊量多的頁面
　　不流於散漫，井然有序清楚易懂。
#3　右半頁為介紹學系的入口頁，用學系的主色覆蓋整個
　　版面再搭配反白的字體，與其他頁面之間有所差別，
　　擔任了引領讀者進入內容的扉頁角色。

from CREATOR
旨在透過以顏色做為索引、能簡易傳達形象與歡樂的插圖
等，達到直覺性傳達「想表達的」、「想知道的」重點
的設計。

#3

利用懷舊風格與用色製造溫暖感覺

融合現代與過去

版面裡使用了帶有美國懷舊風格
的插圖，伴隨帶有親切感、可愛
的用色與裝飾等營造出獨特的氣
氛，帶給人深刻的印象。

用插圖做區塊

為了將插圖的世界觀也應用在資
訊欄裡，採用以餅乾為題材的框
線設計將資訊區塊（unit）化，
並注意不要被埋沒在背景圖裡而
能與插圖的世界觀相襯。

COLOR

⬡ C10+M40+Y90

⬡ C20+M100+Y100

⬡ C50+M90+Y100+K20

⬡ C45+M5+Y40

讓人感到溫暖的用色

使用溫暖、讓料理看起來更美味
的暖色系。底色用稍微降低彩度
的橘色搭配相近的紅色與棕色形
成統一性，少部分的藍色點綴，
適度突顯精心設計的點。

LUMINE EST 新宿店「Delicious 溫暖的冬季午餐」

新宿 LUMINE 所發行的餐廳指南。整個版面以纖細筆觸描繪的插圖來佈置
並加入餐廳介紹。邀請到 D [di] 來擔任視覺創作，形成一本照片與插圖相
互輝映、令人印象深刻的指南。

版面尺寸：120×140mm　印刷格式：12頁、騎馬釘、平版印刷（四色印刷）
CD＋AD：加藤博明　D：村島由紗　PH：馬場敬子　IL：D[di]　AG：JR東日本企劃
Pr：奧井博嗣、渡辺英曉（KANZAN）

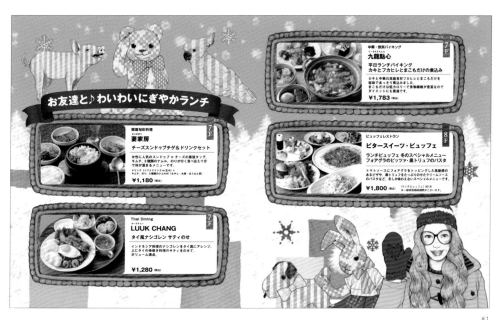

#1

#2

#1　小熊與小豬等動物插圖裡使用帶有復古調性
　　的紋理設計，懷舊風格襯托出熱鬧愉快的形
　　象。
#2　重複使用令人印象深刻的人物插圖以製造幽
　　默的印象。即使是同樣的圖也能經由剪裁的
　　變化製造出動感。

from CREATOR
半是D [di]所創作的插圖本身就具有強烈的存在
感，因此剩下來要做的就是衡量料理的照片與插
圖之間的平衡感，隨性地將插圖放入版面。為了
表現出手工製作的溫暖感受，特意在每個部分採
用同中帶異的排版方式。

透過日本畫風格的插圖創作出懷舊而美好的設計

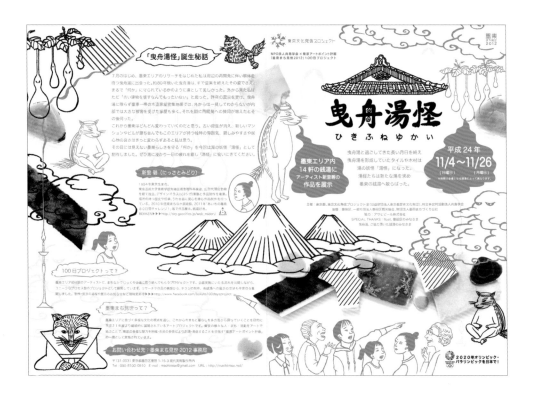

LAYOUT

以水墨畫風格呈現日式氛圍
展覽會標題的「曳舟湯怪」是用手寫字來表現，搭配宮造式建築特徵之破風式屋頂插圖，形成強而有力的吸睛點，並在「舟」這個字上做出帶有玩心的設計。

LAYOUT

利用插圖激發想像力
感覺像是用毛筆沾墨水創作的水墨畫能讓人聯想到日式風格。僅利用讓人感受到昭和時代的懷舊風格以及簡單的線條，成功地展現出獨特的氛圍。

COLOR

 C100

 K100

生動的雙重配色
由生氣勃勃的青綠色與白色構成的雙重配色，不但對比性強且帶有張力，高度吸睛。線條畫的上色面積不多，因而在文章字體也上色以強化藍色的印象。

墨東町見世 2012　百日計畫「曳舟湯怪」

漫步墨田區內錢湯的展覽會。展覽會的概念在於，墨田區裡一家有八十年歷史的宮造式建築錢湯「曳舟湯」，在歇業之後，其建築廢材變身成錢湯妖怪——湯怪。為尋找新錢湯，需走訪區內十四個錢湯。宣傳單設計也順從此概念，在配色上顯得獨特而與眾不同。

版面尺寸：A3 對摺　印刷格式：平版印刷（四色印刷）
AD＋D＋IL＋W：新里碧　主催：京都、東京文化宣傳企劃室（公益財團法人東京都歷史文化財團）、特定非營利活動法人向島學會

#1

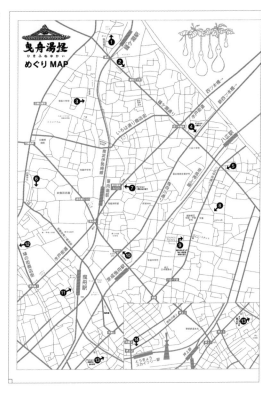

#2

#1 內頁的地圖頁。 會場周邊的地圖利用活潑的藍、綠、黑三色構成生動的版面。

#2 可觀賞作品的錢湯列表。 利用青綠色的同一色系來匯整最低限度的資訊，形成具一致性的版面。

from CREATOR

在無法使用作品圖像的情況下仍注重訴求力的宣傳單。 插圖裡的「湯怪」是錢湯妖怪，為了兼顧妖怪的特徵與親近感，先用毛筆畫好後再加以數位化。 此外，文字大小和顏色也特別挑選任何一個世代都容易辨識的樣式， 至於不容易找的錢湯也在地圖內加入註釋以方便尋找。

插圖與手寫字的組合製造出愉快的氛圍

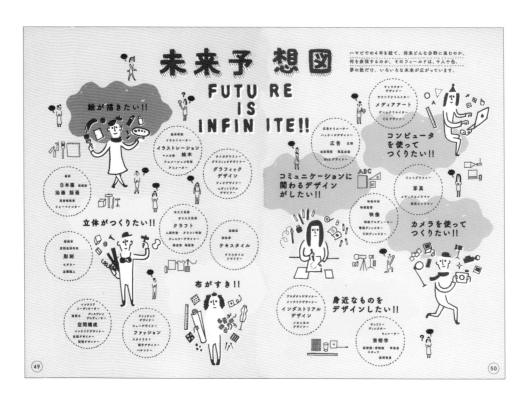

將插圖分散，製造熱鬧感
特地用單一色調來表現詼諧的極
簡風插圖，明度高的背景顏色形
成多彩的印象。將插圖隨意放置
於版面各處製造出現代的氛圍。

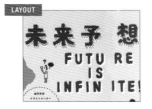

陰影效果的手寫字很吸睛
標題採用手寫字並加上陰影製造
立體效果以增強印象，成為視覺
焦點。標題與插圖的設計為版面
整體帶來了手工感。

COLOR

⬡ C50

⬡ C10+M60+Y20

⬡ C5+Y70

⬡ C10+M5+Y20

在原色加入白色製造流行感
小標題四周簡單塗以加強明度的
三原色（紫紅、青綠、黃）的
插圖製造出現代感。米色的背景
也添增了自然的氛圍。

橫濱美術大學　大學簡介 2013

學系介紹的頁面主要以文字資訊和照片構成，而校園介紹等內容則以插圖
為主。這本依主題的不同變化版面結構的大學簡介，可讓讀者從多角化的
觀點了解學校。

版面尺寸：A4　印刷格式：60P、無線膠訂、平版印刷（四色印刷）
CD：今枝弘（BAU廣告事務所）　AD：目時綾子（BAU廣告事務所）D：目時綾子
（BAU廣告事務所）　PH：木村心保（BAU廣告事務所）　IL：目時綾子（BAU廣告
事務所）　CW：鈴木康貴（BAU廣告事務所）P：三好廣訓（BAU廣告事務所）、鯉
沼亞矢子（BAU廣告事務所）

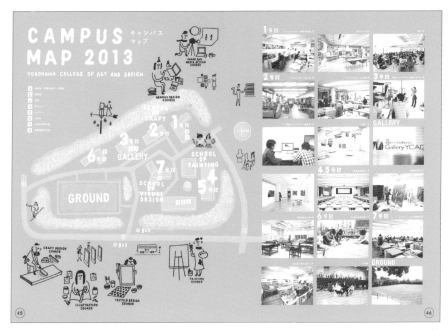

#1

#2

#1 介紹校園地圖的對開頁。極少數的色彩組合
　　不但能形成安定感，也能襯托排放在版面裡
　　的多張照片。

#2 將多種內容匯聚在同一個對開頁裡並以不同
　　的底色加以區分，再把一部分的照片和要素
　　傾斜排放，增添活潑的感覺。

from CREATOR
為橫濱美術大學的科系製作插圖，根據各科系的
形象繪製人物並將道具分散在人物的四周，可讓
拿到這本簡介的學生產生快樂的聯想。為了傳達
整體頁面愉快的印象，製作時也顧及到字體設計
與插圖需保持同樣的調性，設計亦不可偏向任一
性別。

利用溫馨的插圖與排版的鬆緊營造版面的輕快與動感

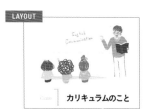

LAYOUT

利用蠟筆畫營造出溫馨感
為方便讀者理解相關說明，利用可愛的插圖將內容具象化。透過像蠟筆畫一樣霧面的插圖與柔和的用色，營造出平易近人的溫馨印象。

LAYOUT

善用照片剪裁後的震撼力
左側頁面排放剪裁後的照片，右頁則是文字資訊。剪裁後的照片所呈現的震撼力，和取寬鬆留白的資訊頁面，形成一張一縮的版面張力。

COLOR

C5+M25+Y80

C30+M10+Y15

用顏色來區分主題
每個主題分別塗上明度高的色彩以便區分。主題顏色同時應用在框線、標題文字、裝飾等處，不致與插圖的顏色產生排斥而能相互協調。

北陸學院短期大學　2013年學校簡介

整個書裡大量使用插圖與素材圖樣構成可愛的版面。介紹校園人氣食堂排行榜、前輩的一日行程等，內容豐富，是本讓人忍不住想繼續往下翻閱的學校簡介。

版面尺寸：A4　印刷格式：平版印刷（四色印刷）
D：福村芳枝（WRITER HOUSE）　PH：杉浦康之　IL：鈴木美耶（seeds DESIGN）
W：大廣涼（WRITER HOUSE）　E：WRITER HOUSE

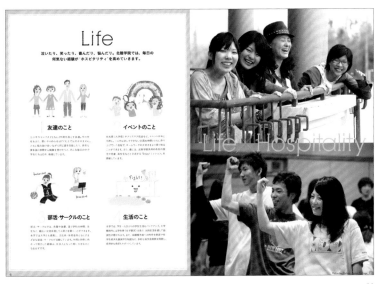

#1

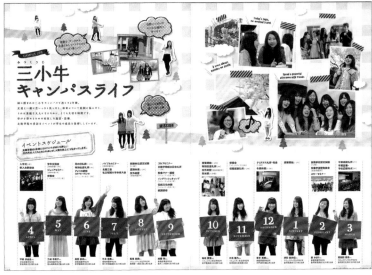

#2

#1 色彩豐富的插圖也因為留白配置較為寬鬆的關係而
　　達到相互區隔的適度協調性。

#2 整年度行程介紹的頁面。將拿著月份告示牌的人
　　物裁切去背後排成年曆，帶有隨興的感覺也能帶給
　　人愉快的印象。

#3 散發出親切感的水彩畫地圖以及相關資訊的導覽頁
　　面。版面裡放入部分照片並在其中穿插裁切去背
　　後的人物照，可避免大量的方形照片帶來沈重的印
　　象，營造出輕快動感的形象。

from CREATOR

「在學校真的很開心！」──採訪時碰到許多學生面帶
笑容如此講述著開心的校園生活，因而想藉由插圖、照
片、設計和文章等盡量反映出校園明朗的氣氛。

#3

運用畫風與色彩表現纖細的感性

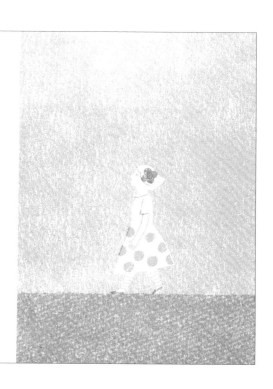

「不安」と上手に付きあう。

先のことを考えると、毎日が不安でたまらない……。
先行き不透明なご時世ですから、そんな人も多いと思います。
不安に押しつぶされそうになる前に、ちょっと考えてみてください。「不安」の正体ってなんでしょうか？

私たち全員がとても得意なことのひとつに、"物語"を考えるという作業があります。
その物語はすべてフィクションで、テーマはふたつ。
ひとつは「後悔」。もうひとつは「不安」。
後悔は、「もしもあのとき、ああしていたら……」と、過ぎ
去った出来事に空想した物語をオーバーラップさせて、そう

80

LAYOUT

用粉蠟筆畫來表現纖細度
右頁使用帶有粉膩筆調性之柔和與纖細的插圖風格來表現跟情感或心理層面有關的內容，並與左頁的白色背景相互較勁，強化了插圖的世界觀。

LAYOUT

「不安」と上手に付きあう。

將讀者的心理比擬成月亮
標題的上方放了一個睡著了的月亮插圖。透過擬人化的表現可為純真的內容帶來正面的感受。文章的採用大量留白以及稍帶圓胖的哥德體，讓人容易融入其中。

COLOR

　C5+Y50

　C50+M10+Y45

中間色的溫柔配色
利用像是粉膩筆細心描繪出的插圖以及明度高的中間色來統一調性。使用讓人變得開朗樂觀之安定而柔和的配色提升版面氛圍。

不拘泥　不被束縛　再也不煩惱

這本集結了三十篇可喚回心靈平穩與沉靜短文的書籍，為了將纖細的心做視覺化的表現，使用了帶柔和感受的插圖。

版面尺寸：166×128mm　印刷格式：128頁、平版印刷（四色印刷）
發行：Sanctuary Publishing Inc.　D：五十嵐由美（pri graphics inc.）　IL：芳野

忘れないようにしましょう。
ひとりだって動き出さなければ、大きな力にはなりません。
あなたが自分を信頼してそんな気持ちで働いたら、きっと、
そばにいる人の心をうるおすことができますよ。
一粒の雨は、一粒の信念であり、一粒の愛なのです。

あなたの愛を受けた人がちょっぴりやさしい気持ちになって、
ほかの人に一粒の愛を差し出したら……。今度はその人がや
さしい気持ちになって、隣の人に一粒の愛を渡したら……。
あっというまに千人の人がやさしい気持ちになって、みるみ
る微笑みの輪が広がると思います。
そんなことを想像するとうれしくなってきませんか?
一粒の愛には、自分やまわりを笑顔にして愛の世界を生み出
す力があるのです。
さあ、堂々と胸を張って、千人の心をうるおす一人になりま
しょう。

45

#1

「わかってくれない」のはなぜ?

ひとつ屋根の下に暮らす家族や、顔と顔を突き合わせて仕事
する仲間は、あなたにはとても親しい関柄でしょう。
それでも「えーっ、私のこと全然わかってない!」とショッ
クを受けたこと、ありませんか?
そんなときあなたのなかに、「言わなくたってわかるはず」
という慢心があるのかもしれません。そのせいで大切な関係
にヒビが入ったら、それはとても残念ですよね。

『白馬入蘆花』(はくばろかにいる)という禅語があります。
――真っ白な蘆の花が咲き乱れる場所に、白馬が入り込めば
見分けがつかなくなる。しかし、白一色のなかにあっても、

28

#2

#1　統一調性的關係，在配色上即使豐富多彩仍
　　能呈現出一致感。
#2　用淡紫色的漸層效果表現出雅緻的印象。
#3　利用極為簡化的插圖與適合本文的配色來補
　　充內容。粉紅色是可緩解緊張的情緒，帶給
　　人平靜的顏色。

from CREATOR
製作本書時特別留意不要破壞插圖柔和的氣氛。
書名採手寫字設計，稍微調降本文的文字濃度
等，採用了可讓人進一步感受到插圖的柔和與溫
馨感的設計。

自分の"宝物"に気づいてあげて。

「今日はきんかいいことないかなあ」とつぶやく朝。
「明日はいいことがありますように」と願って眠る夜。
きっとあきらかにそんな毎日を過ごしていたら、あなたにとって
いいことは、どこか遠くにあるイメージじゃ♪♪
それはあうれしですよ。いいことは、あなたのむねのなかに、
もう祭っているのに、それが目に入っていないのです。

「明珠在掌」(めいじゅたなごころにあり)。
――明珠は、計り知れないの価値があるもの、そんなすばらし
い宝物をすでにてのひらに握りしめているながら、いったいどこ
を探しているのか。

58

#3

獨特的插圖與絕妙的配色帶來閱讀的享樂

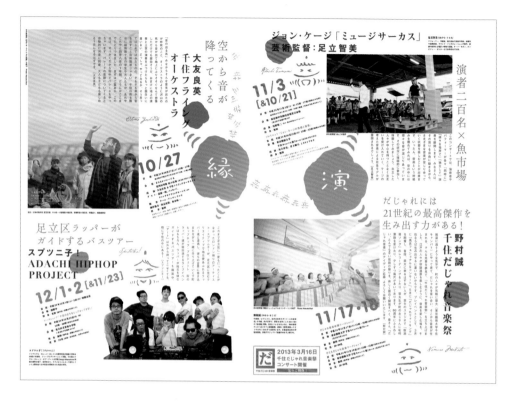

LAYOUT

獨特的插圖

應用漢字「音」這個字的筆畫表現出人臉形的個性化插圖。類似風格的插圖隨機排放在版面各處，蘊釀出一種愉快的氣氛。

LAYOUT

有機的形式與用色

擬生物化的圓形搭配像水彩畫一樣的優雅漸層帶給人一種溫暖的感受。從這個主題圖示延伸出的線條不自覺地將讀者的視線引導向各篇文章。

COLOR

- C80+M60
- C80+M25+Y60
- C15+M60+Y20
- C10+M55+Y65

合理的配色設計

利用藍與橘兩種相反的色系簡明地區分兩種主題，而主題裡的個別文章又以相近的顏色配色，主題圖示則用這兩色的漸層來表現，是合理的配色設計。

Art Access Adachi: Downtown Senju - Connecting through Sound Art (introduction)

東京都足立區所舉辦的市民參與型藝術企劃活動「Art Access Adachi」的宣傳手冊。拆解漢字設計而成的人物表情隨處可見，形成平易近人的印象。

版面尺寸：小型畫報D（272×406mm）　印刷格式：8頁　AD：濱祐斗　D：濱祐斗、山口真生　PH：高島圭史、森孝介　IL：大原大次郎　E：東聰子　PRD：熊倉純子　DIR：清宮陵一

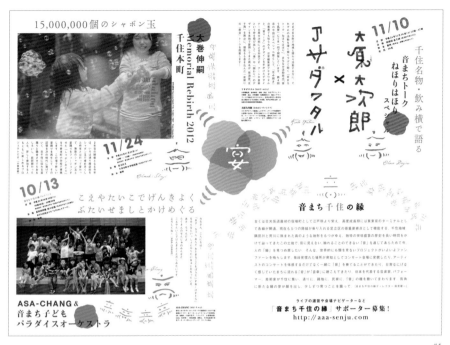

#1

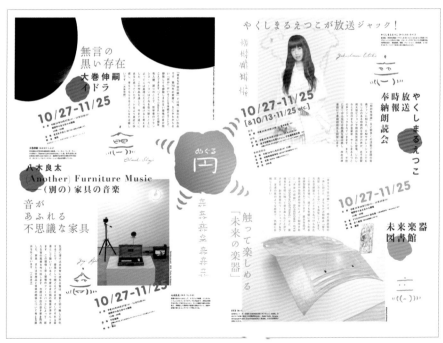

#2

#1 除了以漢字為題材的插圖，還配置了相當具
有特色的手寫字，強調出熱鬧愉快的氣氛。

#2 在相同排版的頁面裡特別放入剪裁後的作品
照做為裝飾等，呈現出和其他頁面的差異，
讓讀者保有新鮮感。

from CREATOR

將居民與藝術家的似顏繪和「音」這個字重疊在
一起，表現出結合音樂與地區的形態，在現代藝
術中使用音樂要素的先進手法，讓地方人士能親
近的企畫。

利用淡色調與柔和的畫風表現可愛感

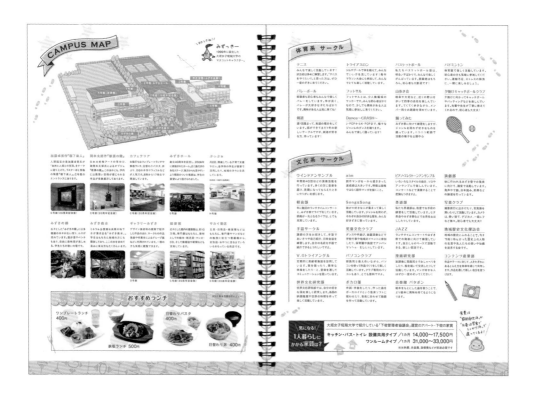

LAYOUT

增加可愛感度的插圖
利用搭配主題的柔和插圖來呈現可愛的氣氛。此外，利用主要的粉紅色系為插圖上色也有助於一致性和可愛感的呈現。

LAYOUT

增加地圖頁面的印象
版面下方有圖樣的帶狀裝飾完整延伸到頁面兩側的翻書邊，分散在版面各處的足跡插圖形成視覺流動，加強了地圖頁面的印象。

COLOR

C35+M5+Y10
C5+M30+Y10
C50+M70+Y100+K20

利用配色區分資訊
依主題搭配不同文字顏色可明確區分資訊。利用淡藍與粉紅做為主要色系，可提升版面整體甜美的感覺，再以棕色總結版面。

大垣女子短期大學　2013年大學簡介

以實現充滿知性與感性的豐富女性教育為目標之大垣女子短期大學的學校簡介。女子大學般的甜美配色以及豐富的女性化裝飾提升了可愛的氛圍。

版面尺寸：B5　印刷格式：52頁、騎馬釘
CD：林 優子（Sun Messe Co., Ltd.）　D：佐藤美文（Sun Messe Co., Ltd.）
PH：森川朝行（Sun Messe Co., Ltd.）

#1

#2

#1　日曆與在便條紙上記載資訊的版面設計，給人一種手帳的感覺。粉紅底色搭配白色圓點的背景形成可愛的風格。

#2　在帶有和紙樣式的紙上用手寫字介紹學生未來的展望。像是用紙膠帶黏貼在告示版上的排版方式散發出可愛的氣息。

from CREATOR

為了表現在大學溫馨的氣氛，隨處穿插了手工製作的物品、插圖與手寫字。目標在於製作出一本在調低整體色調之下仍能展現玩心，帶給人期待與嚮往的大學簡介。

利用時尚風格插圖表現出帥氣的女性形象

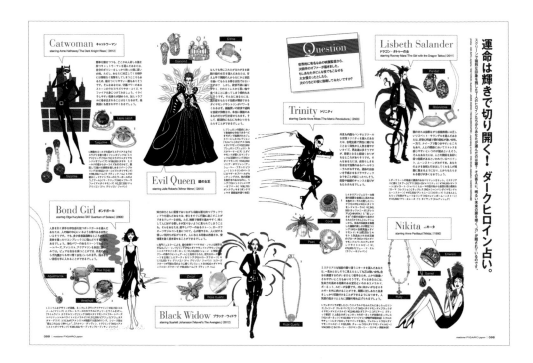

利用最低調的手法展現帥氣
即使是全黑的服裝仍能帶出素材的感覺，成功地表現畫中人物。在每個人物背後塗上不同色的背景插圖，形成明確的版面區隔。

纖細線條圈出的對話框
每個人物的資訊以對話框的形式揭露。用纖細線條圍成的四方型對話框進一步提高了版面整體的時尚流行感。

COLOR

- C30+M90+Y100
- C80+M90+Y25
- C15+M55+Y90
- C80+M55+Y95+K20

利用相同色調展現時尚風格
人物背景的插圖統一使用淺灰系列的紅色、紫色、橘色與綠色，表現出主題的時尚氣息。

madame FIGARO japon 2013 年 1 月號

介紹涵蓋時尚、電影、旅行與藝術等多元化主題的女性雜誌。利用框線、插圖以及配色將豐富的資訊做一整理，製造出流行的印象。

版面尺寸：297×232mm　印刷格式：騎馬釘、平版印刷（四色印刷）　發行：CCC Media House Co. Ltd.　AD：大竹英子（SANKAKUSHA）　PH：山口惠史、赤尾昌則（SWITCH MANAGEMENT）、佐藤朝則　IL：BOB FOUNDATION、JAMES DIGMAN（TAIKO&ASSOCIATES）、ANNA＋ELENA=BALBUSSO/Madame Figaro

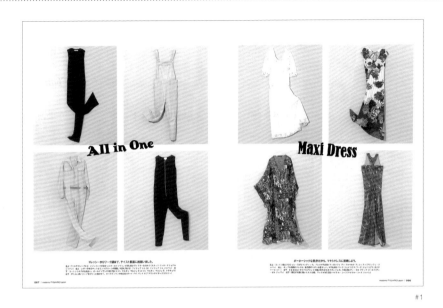

#1

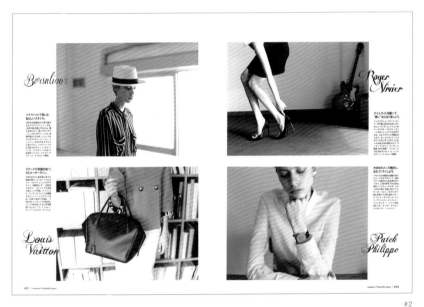

#2

#1　格狀式排列的照片呈現出整齊的印象，搭配
　　斜放的手寫風格字體賦與版面輕快的印象。
#2　將大小相同的四方形照片整齊排放形成優雅
　　的印象。
#3　星座運勢的介紹頁。每個星座各自搭配了一
　　個神祕的插圖為版面增添氣氛。

from CREATOR
雜誌編輯裡很多時候必須同時進行設計與插圖的
作業，因此中途的溝通很重要。若是手上已經有
做好的插圖，便可開始構想要用什麼樣的色調讓
整體版面看起來具一致性。

#3

以充滿活力的插圖和用色傳達商品魅力

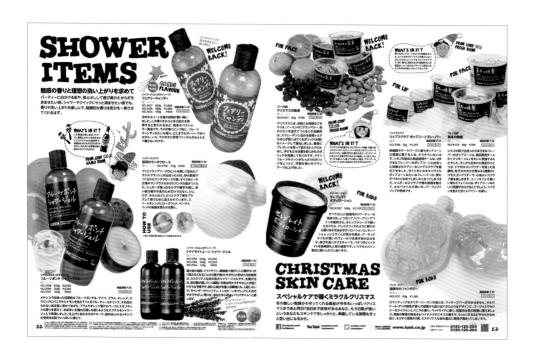

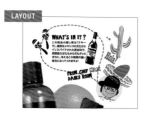

利用對話框與插圖表現歡樂
表情具親和力的人物插圖以及虛
線框起的對話框散佈各處，讓整
個版面散發出愉快的氣氛。手寫
風格的鏤空文字也增添了玩心。

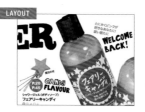

照片＋手寫風字營造韻律感
在經去背處理的照片周圍傾斜排
放手寫風文字可為版面帶來動
感。此外，文字大小各有不同，
在創造版面的生動活潑之餘也注
意不讓版面變得煩雜。

C10+M80+Y85

C15+M90+Y40

K100

從商品照裡挑選主要色系
從商品照的色系裡挑選出橘色做
為主要配色的版面。整體以暖色
系構成，帶種興奮與期待，再以
具分量感的黑色字體穩定版面。

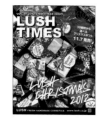

LUSH TIMES

由於聖誕節是一年之中最讓人期待的季節，LUSH的員工們開心地製作
了這本型錄，並利用插圖介紹製作新鮮的手工保養品所不可或缺的「廚
師」，營造出歡樂的氣氛。

版面尺寸：297m×235mm　印刷格式：64頁+A4明信片、騎馬釘、平版報紙轉印、
100%回收紙、植物性油墨　AD：小林香代子、國弘朋佳　D：國弘朋佳、高橋沙織、
千田良隆（ICM Co., Ltd.）　PH：羽生敏夫、武藤奈緒美　IL：sachicafe、池田淳子
W：木村記子、福島拓彌、谷淳子、椎木麗　E：木村記子、福島拓彌　PRD：小林香
代子

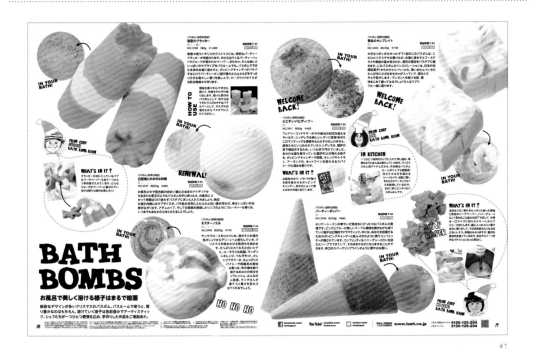

#1

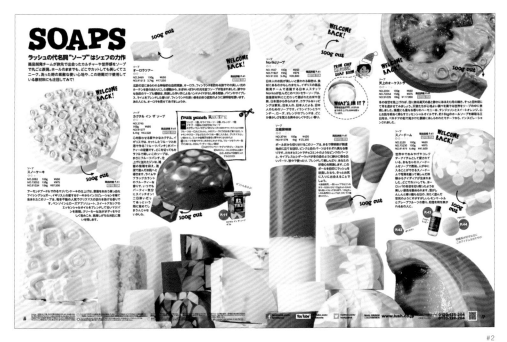

#2

#1 利用虛線對話框圈起專欄、綴以鏤空文字等，增添了易親近感與玩心。

#2 標題利用粗體的手寫風字體來表現，帶來動感創造歡樂的感受。

from CREATOR

LUSH 日本公司所發行的 LUSH TIMES，從企畫、編輯到設計均由內部的設計團隊執行，每季發行（每年約 4～5 次）100 萬冊，製作出大量值得閱讀的「FRESH」與充滿「FUN」的版面。

※ 本設計僅使用至 2014 年 3 月為止，LUSH TIMES 現已採用新設計。

利用粉紅漸層的配色效果展現女人味

LAYOUT

淡淡的背景插圖突顯華麗
配合戀愛相關特輯，搭配了以粉紅色調為基礎的淡色系背景插圖。簡單描繪的花朵小巧地散在版面各處形成華麗的印象，再搭配絢爛的圖示增添華貴。

LAYOUT

統一使用主色營造一體感
花朵、（希臘神話裡的）天馬、裝飾品等風格微有異趣的插圖統一採用主色的粉紅色，營造出一體感。文字也採用粉紅色系讓頁面整體呈現出華麗可愛的形象。

COLOR

 M70+Y15

M60+Y30

C30+M70+Y15

C10+M5+Y65

同一色相的漸層
以柔和調性的粉紅色漸層構成配色，再綴以黃色做為重點裝飾，在粉紅佳人的印象外也增添了開朗而正面的形象。

OZplus 2012 年 11 月號

這是本支援 20～30 世代女性磨練女子力的雜誌，有著許多跟工作、人際關係、健康相關的特輯，用以明確傳達印象的可愛插圖巧妙地排放在寬鬆的版面裡。

版面尺寸：A4 變型版 (235×297mm)　印刷格式：全 126p、騎馬釘、平版印刷（四色印刷）　發行：Starts Publishing Corporation
AD：武田英志　IL：松元麻理子、宿谷文子、山本佳世、森直美

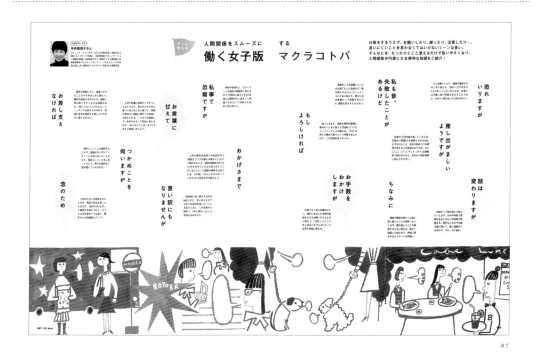

#1

#2

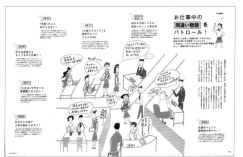

#3

#1　特意使用不協調的插圖營造獨特氣氛的頁
　　面。用相近的顏色彩繪增添可愛的感覺。
#2　以整張圖做為背景的排版。利用隨興排放的
　　文字巧妙地表現出天空與雲的自由自在。
#3　將對話的樣子單純化，利用插圖與手繪的對
　　話框簡單說明內容。
#4　跟食物有關的內容以綠色、橘色等自然色系
　　的配色來加強印象。

from CREATOR
為了表現出主題「言語」的躍動感，卷頭特輯
裡特別採用了具有張力的設計與插圖。在插圖的
構圖等方面，尤其顧及了個別用語的使用場景。

#4

水彩柔和的調性與生動活潑的色彩組合

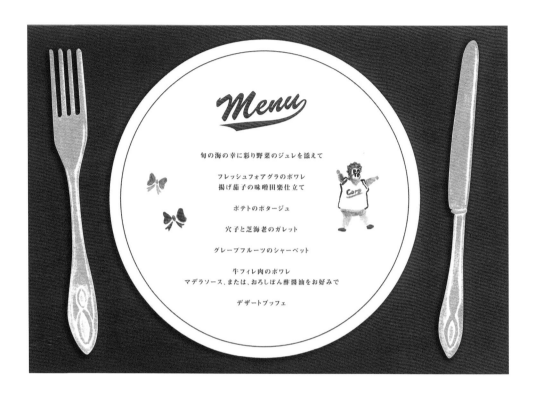

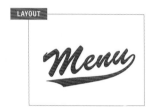

利用字體做個性化表現
標題的「Menu」是模仿日本職棒廣島東洋鯉魚隊標誌「Carp」的字體，並採相近的顏色增添玩心。為了襯托主題，其他部分均則採精簡化。

插圖所帶來的溫馨感
像是用水彩筆柔和的筆觸描繪的插圖，帶有可愛溫馨的感覺，跟擺在兩側以寫實風格呈現的刀叉插圖形成有趣的對比。

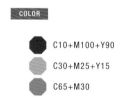

COLOR

C10+M100+Y90

C30+M25+Y15

C65+M30

紅白配色的雙重意義
以廣島東洋鯉魚隊的紅白配做為主色，搭配降低彩度的藍與灰的組合。此外，紅色與白色又可用來表現婚禮等喜事。

鯉魚隊球迷兩人的婚宴用品

兩位以觀賞廣島東洋鯉魚球賽為興趣的球迷的喜帖。整體由滿佈著可讓人聯想起棒球與鯉魚隊的東西，以及想像兩位新人的插圖所構成。

版面尺寸：210×297mm（菜單）、147×210mm（通知卡）、100×294mm（邀請卡）　AD：賀谷博也　D：賀谷博也　IL：高橋由季　PRD：Conico

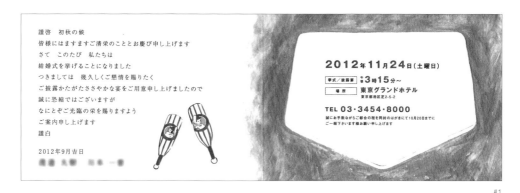

謹啓　初秋の候
皆様にはますますご清栄のこととお慶び申し上げます
さて　このたび　私たちは
結婚式を挙げることになりました
つきましては　幾久しくご懇情を賜りたく
ご披露かたがたささやかな宴をご用意申し上げましたので
誠に恐縮ではございますが
なにとぞご光臨の栄を賜りますよう
ご案内申し上げます
謹白

2012年9月吉日

2012年11月24日(土曜日)

挙式／披露宴　午後3時15分〜
場所　東京グランドホテル
東京都港区芝2-5-2
TEL 03・3454・8000

誠にお手数ながらご都合の程を同封のはがきにて10月20日までに
ご一報下さいます様お願い申し上げます

#1

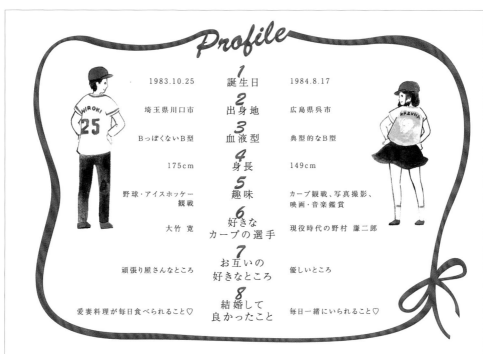

Profile

	1 誕生日	
1983.10.25	1 誕生日	1984.8.17
埼玉県川口市	2 出身地	広島県呉市
Bっぽくない B型	3 血液型	典型的な B型
175cm	4 身長	149cm
野球・アイスホッケー観戦	5 趣味	カープ観戦、写真撮影、映画・音楽鑑賞
大竹 寛	6 好きなカープの選手	現役時代の野村 謙二郎
頑張り屋さんなところ	7 お互いの好きなところ	優しいところ
愛妻料理が毎日食べられること♡	8 結婚して良かったこと	毎日一緒にいられること♡

HIROKI 25

KAZUHA

#2

#1 婚禮邀請卡。 本壘板上記載了喜宴的時間與場所, 插圖柔和的風格中和了以「棒球」為關鍵字的氛圍, 展現出和諧的氣氛。

#2 新郎新娘的介紹。 靈巧運用關鍵字的插圖與主色, 並以蝴蝶結圈起內容表現華麗感。

#3 喜宴菜單的封面。 以白色為底搭配紅色的簡單配色更能襯托出肖像畫的可愛與品味。

from CREATOR
設想觀賞棒球賽而非打球的立場, 在版面裡加入了很多應援商品與形態的內容, 讓人聯想起觀賽時熱血澎湃的模樣。

Hiroki　　Kazuha

本日はご多用中ご出席いただきありがとうございます
今日お集まりいただいた皆様は私たちにとってかけがえのない方ばかりです
この素晴らしい一日はきっと一生の大切な思い出になることと思います
まだ未熟な二人ですがどうぞご指導の程よろしくお願いいたします

2012年11月24日

――― 新居のご案内 ―――
お近くにお越しの際はぜひお立ち寄り下さい。

#3

利用插圖 + 配色之妙製造強烈鮮明的印象

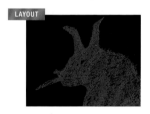

LAYOUT

單一但存在感強烈的插圖

黑色背景裡生動的紫紅色插圖引人注目，形成具有個性的一頁。使用細尖筆仔細描繪線條所構成的獨特風格插圖，即使是單一色彩也能形成強烈印象。

LAYOUT

不對齊的字尾表現出韻律感

本文每一行的開頭均對齊並在適當之處換行，形成像詩一樣的結構美感。 行末任意換行的落差產生不對稱空間，成為帶有動態韻律感的版面。

COLOR

C60+M60+Y60+K100

M100

對比強烈的兩色交互輝映

以黑色為背景搭配白色文字和紫紅色的簡單配色。 帶有迫力的黑色與紫紅色形成對比，帶來強烈的印象之餘，還能充分襯托出細線描繪的插圖的優點。

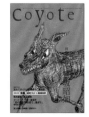

Coyote No.47

以旅遊為主題，每期都會推出豐富特輯內容的Coyote。 全黑的背景佐以生動活潑的粉紅色插圖映射出具有衝擊力的首頁等，感性的視覺呈現令人印象深刻。

版面尺寸：B5變型版　印刷格式：176頁、平裝、網代膠訂　發行：Switch Publishing Co., Ltd.
AD：宮古美智代　PH：佐藤秀明　IL：黑田征太郎、山努、羅賓西　E：新井敏記

#1　版面裡放了一張用水彩上一層薄薄顏色的鉛筆速
　　描插圖，極致簡單的畫面構成適當地襯托出插圖
　　的世界觀。
#2　橘色線條的人物畫透露出一股獨特的風格與質
　　感，即使所佔的版面不大也能強化頁面的印象。
#3　像是畫在模造紙上帶有特殊氛圍的船隻插圖，引
　　領讀者的視線進入下一頁。

from CREATOR

希望讀者在翻頁的時候能因為看到某頁的插圖而停下來
閱讀，讓插圖不僅是插圖也能成為那一頁的前導，因
而在每一頁都做了精心的設計。

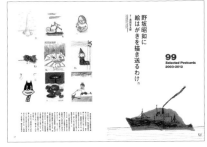

結合配色與裝飾綻放高貴氣質

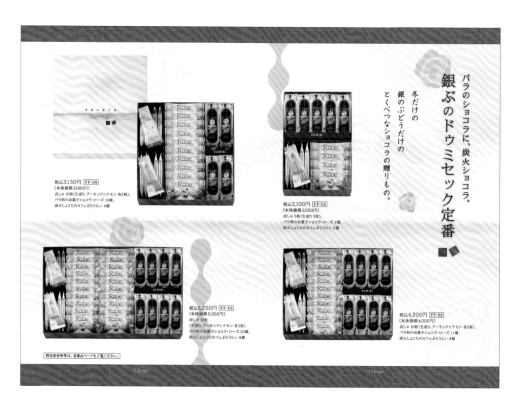

用天地兩側的緞帶束起版面

在對開頁的上下兩側加上紫色緞帶可束起整個版面。此外，緞帶的帆布風紋理也讓版面更有手感，展現出溫暖的感覺。

利用同主題展開製造一體感

將包裝上以玫瑰為主題的線條插圖應用在版面裡，到處均可見同系列插圖的結果，提高了版面的一致性，也醞釀出高級的氛圍。

COLOR

 C55+M75+Y25

M10+Y15

 C50+M60+Y60+30

襯托紫色營造高級感

在濃淡不一的米黃與棕色為主的版面裡搭配紫色可營造優雅的印象。紫色在自然界中很稀有，在過去只允許高貴人士使用的歷史背景下能有效突顯高級感。

銀葡萄　2012年歲暮商品宣傳冊

從日本第一家西點專門店「銀座葡萄樹」所衍生而出的「銀葡萄」的歲暮送禮用商品介紹冊子。為了表現點心的高級感，加入帶有品味的裝飾以及調和的用色來統一整本宣傳冊的內容。

版面尺寸：125×181mm　印刷格式：16頁、騎馬釘、平版印刷（四色印刷）
CD：GRAPESTONE Co., Ltd.　D：安藤綾希子、畑祐希（GRAPESTONE Co., Ltd.）
PH：山口正悟（GRAPESTONE Co., Ltd.）　IL：大石勝章（GRAPESTONE Co., Ltd.）
　CW：大野由貴子（GRAPESTONE Co., Ltd.）

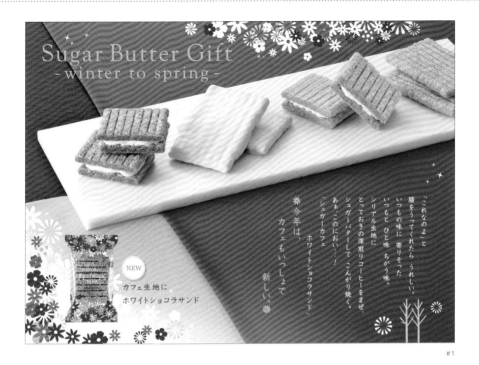

#1

#2

#1 文字資訊以外的其他所有要素均採傾斜的方式排
 放，形成帶有動感的版面。 使用於包裝上的花樣裝
 飾也增添了可愛的氣息。

#2 加了裝飾的標題橫跨了左右兩個頁面，可增加對於
 內容的印象。 此外，調高包裝的基本色調藍色與黃
 色的明度後也能表現出清爽的形象。

from CREATOR

做成能將歲暮主要商品宣傳發揮到最大程度的排
版方式。 將用於主要商品包裝設計的花朵插圖放
入每一頁做為裝飾，可讓人在翻頁的時候了解到
這些是在介紹同樣的商品。

運用水彩畫的滲染效果表現透明感

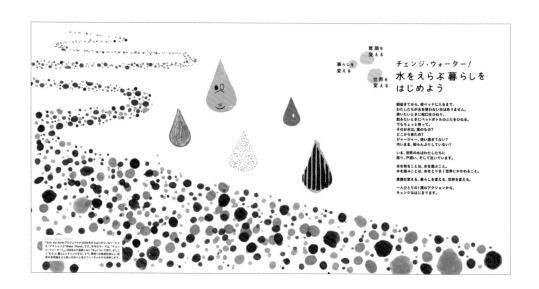

用水彩表現「水」的透明感
以水彩畫的大小圓點來表現水流動的樣子。不僅隨意變化水珠的大小，並利用同一色相濃淡不一的藍色，成功地醞釀出透明感與清涼感。

強調版面的視覺流向
配合左上往右下移動的讀者視線，插圖也以同一流動方向來配置。「流暢」的版面設計能進一步喚起讀者對以「水」為題的內容的意識。

COLOR	
	C100+M90+Y35
	C75+M25+Y10
	C60+M5+Y40
	C60+M60+Y5

優美的濃淡表現
運用水彩的滲染效果搭配濃淡不一的藍色與水藍形成優美的色彩組合。呼應「水」這個主題以冷色系構成配色，可進一步散發出清爽的感覺。

CHANGE WATER！～選擇用水的生活

這本介紹跟水有關的活動冊子是由一個從全球觀點看待環境與社會問題進而讓人起而感受、思考與行動的非營利機構所製作。海洋、河川、水滴等可讓人聯想到水的插圖裝飾了整本冊子，明快地展現主題概念。

版面尺寸：B5變型版　印刷格式：14頁、騎馬釘、平版印刷（四色印刷）　發行：一般社團法人 Think the Earth 2008年發行（http://www.thinktheearth.net/jp/）　AD：新保慶太、新保美沙子　D：新保慶太、新保美沙子 PH：下林彩子　IL：師岡徹、福井崇人（封面與封裡的水滴標誌）　W：石井美智子　E：石井美智子　PRD：上田壯一、風間美穗　DIR：上田壯一、風間美穗

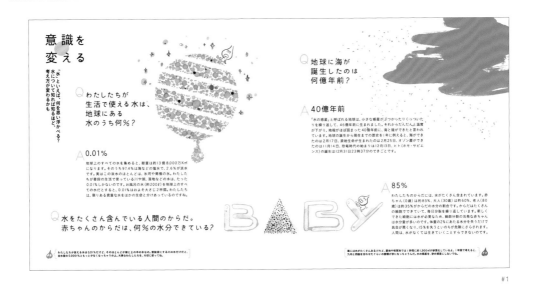

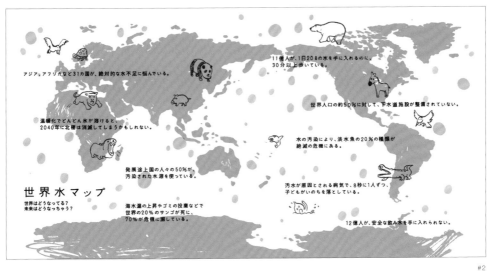

#1　Q&A頁面。將插圖放大並取較寬廣的留白來
　　引導視線，如此一來即使不用框線或裝飾來
　　做區隔也不會造成混亂。
#2　由於描述的是嚴肅的內容，透過水藍與粉紅
　　的可愛配色可增加親近感。這種不搭調的組
　　合能細緻地表現出輕忽問題嚴重性的現狀。

from CREATOR
旨在製作一本能在翻開頁面的瞬間便可帶給讀者
像繪本一樣，可視覺性地掌握內容的冊子，同時
考慮到每個插圖都要能讓廣泛年齡層的讀者留下
深刻的印象。

利用漸層呈現清爽與透明感

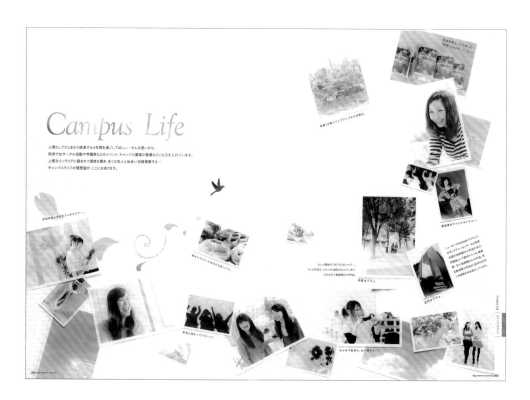

LAYOUT

像剪貼簿一樣的歡樂氣氛
將四邊留白的立可拍相片傾斜排放，可為整體頁面帶來適度的動感。展翅飛翔的鳥兒插圖也和動感的版面相襯，可提升印象。

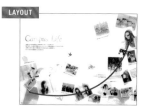

LAYOUT

用照片排放的方式引導視線
立可拍相片從對開頁的左下往右上自由排放，牽引出讀者對大學生活的興奮與期待，並透過大量的留白形成優雅的版面。

COLOR

C40+M20+Y55

C15+M40+Y40

C50+M15+Y10

C30+Y60

用高明度的照片為版面打光
標題文字以沉穩的綠色與粉紅的漸層效果表現出高雅感。將頁面裡的照片提高明度可為版面增添明亮與清爽感。

和洋女子大學 GUIDEBOOK 2013

已有116年歷史的和洋女子大學為考生準備的入學簡介。由於是有傳統的大學，在整體設計上採較為寬鬆的留白呈現出清爽感，並適度降低現代配色的彩度以散發高雅氣息。

版面尺寸：A4　印刷格式：112頁
AD：清水 智子（I'll Design Co.,Ltd.）　D：宮原昌子（I'll Design Co.,Ltd.）　PH：石川伸一　IL：宮原昌子（I'll Design Co.,Ltd.）、aki ni-ya　CW：山本正典（株式會社BOUND）　W：奧田有希子　DIR：齊藤由華（Mynavi Corporation）　AG：Mynavi Corporation

#1

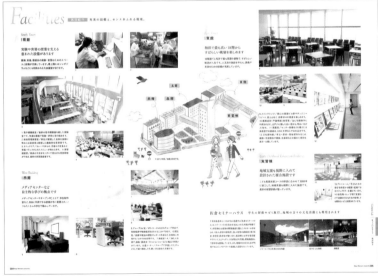

#2

#1　大學介紹的首頁。 高明度且以漸層配色的大型插圖形
　　成穿透的印象。

#2　校園地圖介紹頁。 在對開頁的中央放置色彩豐富的地
　　圖，再圍繞著地圖四周排於各種大小不一的照片。

#3　從地圖延伸出拉線連結到剪裁後的照片以介紹名產。
　　在頁面下方利用框線做區隔，刊載與對開頁主題相關
　　的資訊。

from CREATOR

用花瓣、 紅色的鳥來比喻， 在和洋遇到的人與學習過程
能為本校學生帶來多彩的心靈和未來。 並以兩者為主要視
覺， 完成溫柔且女性化的設計。

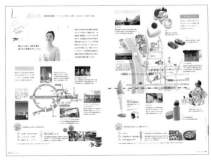

#3

利用插圖簡單而明確地傳達硬派的內容

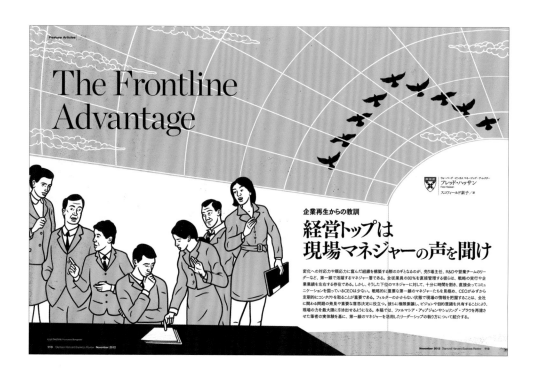

LAYOUT

可讓視線流動的插圖
利用一整張插圖來表現橫跨兩頁的特輯扉頁。在插圖內人物與鳥的位置排放上下工夫，波浪狀的起伏也讓人意識到業績上升和圓滑的商場關係。

LAYOUT

統一用色的人物插圖
特意採用相同印象的人物插圖，只簡單變化穿著的部分，以確切地表現出商務現場和團隊感，同時暗示讀者商場上與各式各樣的人際關係有所牽連的情形。

COLOR

 C50+M15+Y5

 K100

以冷色系強調商場形象
以濃淡不一的藍色搭配黑白形成硬派的配色來表現商務場景。極簡化的色彩組化可進一步傳達出主要插圖所要表達的意境，營造出冷靜而沉穩的印象。

DIAMOND　哈佛商業評論

從經營策略到實務內容，為了避免讀者感受到專業內容的門檻限制，運用插圖與寬鬆的段落編排方式等整理資訊，彙整成簡易而通順的冊子。

版面尺寸：A4變型版（280×310mm）　印刷格式：144頁（依期刊號有所變化）、無線膠訂、平版印刷（五色全彩）＋壓縮塗膠（表面）　發行：DIAMOND, Inc.
AD：遠藤陽一（DESIGN WORKSHOP JIN, Inc.）　IL：Francesco Bongiorni　PH：
©Complot-Fotoria.com

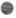 Feature Articles

You have to empower frontline managers, but make sure you don't short-circuit the formal chain of command.

第一線のマネジャーに権限を委譲しても、公式の指揮系統を短くしてはならない。

The Frontline Advantage
経営トップは現場マネジャーの声を聞け

Feature Articles

リーダーシップの
ベスト・プラクティス

十人十色の
リーダーシップ

Even in firms where leadership development is a priority, the content served up is generic—it shows little understanding of *you.*

Leadership Development in the Age of the Algorithm
5秒、リーダーシップ、救世わの？

#1

#2

#1　採三段式編排本文頁面。採較寬鬆的留白並
　　在左下方放置標示關鍵字的插圖。插圖裡部
　　分文字以紅色顯示以強調重點。

#2　以黃色為主色，並在一部分塗上底色以和其
　　他頁面作區隔。

from CREATOR
重視文章的流暢性並留意空白處以及基本色的選
擇。透過字體與插圖等視覺表達的運用方式，設
計出兼具適閱性又能留下印象的頁面。

利用分散各處的插圖製造華麗的印象

LAYOUT

將插圖分散以製造熱鬧氣氛
將照片裁剪成不同大小的四方形
隨意排放在版面，再於背景空白
處點綴大量用水彩畫成的插圖，
製造熱鬧歡樂和溫暖的印象。

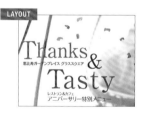

LAYOUT

令人聯想到節慶的華麗彩飾
「惠比壽花園玻璃廣場」10周年
紀念冊。 擺放了許多能令人聯想
到節慶日的插圖，形成充滿周年
慶歡樂氣氛的華麗版面。

COLOR

C10+M90+Y20

C10+M80+Y90

C50+M100+Y50

運用暖色系張顯熱鬧氣氛
在文字四周裝飾高彩度帶有華麗
感受的粉紅、橘色與紫色。 此
外，在版面上下方各裝飾一條粉
紅色帶可束起版面，營造出統一
感與突顯重點設計。

惠比壽花園　10th Anniversary

惠比壽花園玻璃廣場10周年紀念冊。 像彩球綻開時繽紛飄落的插圖表現出
熱鬧的氣氛之外，寬鬆的留白設計也帶來時尚感。

版面尺寸：B5（182×257mm）　印刷格式：8頁、騎馬釘、平版印刷（四色印刷）
CD：小泉徹（札幌不動產開發）、太田瑞穗（札幌不動產開發）、工藤洋丞（三越伊勢
丹）　AD：進士格良（office QUBE）　D：進士格良（office QUBE）　PH：小林勝彥
（Rise Photography）、松島光治（Studio NOBLE）　IL：辻本學（音色）　C：北澤
千秋（BLUE BEAT STUDIO）

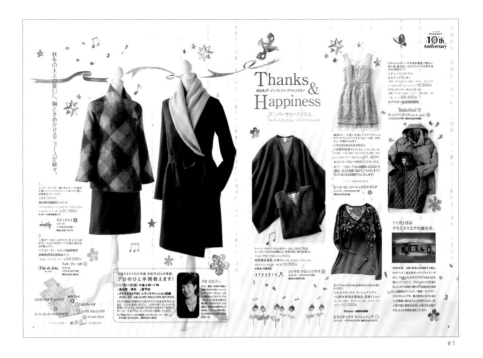

#1

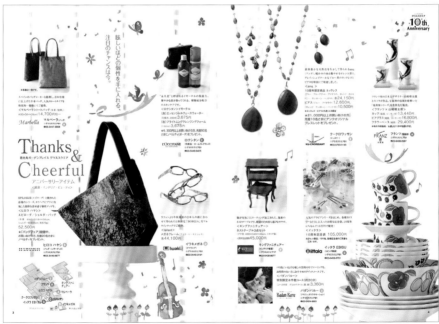

#2

#1　左頁裡排放了剪裁後放大的主要商品照片，右頁
　　則全數使用方形裁切的照片來介紹商品。 不同的
　　照片處理方式為頁面帶來了活潑的印象。

#2　伴隨形狀與用色的不同，隨意排放的各種照片讓
　　版面看起來很熱鬧。 大小變化不一的照片和插圖
　　在相呼應之下形成帶有韻律感的印象。

from CREATOR

以懷著 10 年的愛與感謝所舉辦的生日派對為主
題，表現出大人充滿喜樂的光輝。 襯托商品照片
用的閃亮素材模樣和繽紛的插圖色彩，綻放出周
年慶的歡樂。

日記般的隨興表現出率直的個性

TOKYO GIRLS JOURNAL vol.1

利用絢爛的裝飾與可愛的手寫字大量介紹東京可愛時尚的雜誌書刊。

LAYOUT

像日記般的隨興

充滿像塗鴨一樣的手寫字以及活潑的鉛筆畫版面，就像小女生的日記般散發出快樂的氛圍。箭頭和直接畫在照片裡的強調線也自然而然地將讀者的視線引過去。

LAYOUT

框線也用手繪的方式來表現

利用手繪的框線將照片與說明圍起來形成相框。像是用剪刀粗略剪裁的人物照與手寫字，呈現像剪貼簿一樣的可愛隨興。

COLOR

M100
M80
K100

在白色基底點綴生動的粉紅

為了讓讀者可以清楚看出商品照片，以白色做為背景，主題和標題的部分則使用生動活潑的粉紅色。而手繪插圖與文字則用黑色來表現，具有整合版面的效果。

版面尺寸：210×297mm 印刷格式：132頁、平版印刷（四色印刷） 發行：株式會社F1 Media Communication、SEVEN & I Publishing Co., Ltd. 發行・編輯人：大久保清彥 監督：村上範義（F1 Media）、辻本優一（F1 Media）、矢嶋健二（Twin Planet）、福山正之（Twin Planet） AD：千原徹也（LemonLife） D：百々菜摘（LemonLife）、大脇初枝（LemonLife） PH：齋藤弦（TRON）、HAYATO（Leggera） E：松本雅延、花本智奈美（Twin Planet）、安藤美琴、福原咲子（The VOICE）

#1

#2

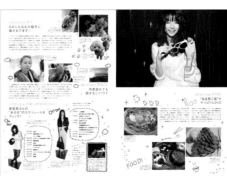

#3

#1 右邊頁面模特兒的名字使用的是印刷字體，
　　左頁則採用手寫鏤空文字，可讓對開頁的左
　　右兩面呈現不同的變化。

#2 搭配模特兒照片所展現的氛圍，在對開頁的
　　左右兩面分別使用現代化印刷字體與隨興的
　　手寫字。

#3 在版面空白處適度排放插圖營造流行感。

#4 在主題與標題處使用手寫字，展現出愉快的
　　氣氛。 看似橫切對開頁的綠色線條經隨意排
　　放後可為版面裡的照片帶出一體感。

from CREATOR

在設計時特別留意，不論是多麼嚴肅的題材都要
讓讀者能直覺地感受到「可愛」。 這本雜誌很用
心地把該部分簡單而清楚地表現出來。

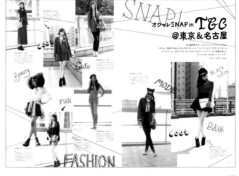

#4

利用與照片合成的插圖引人聯想場景

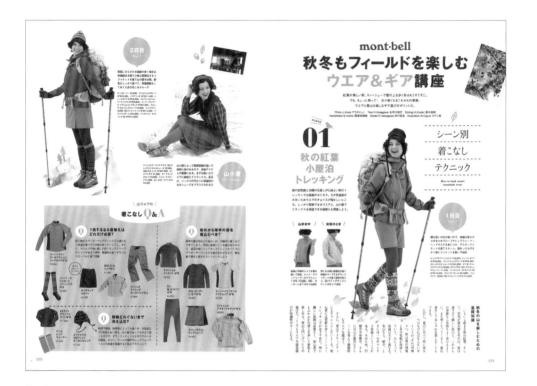

LAYOUT

LAYOUT

COLOR

C5+M30+Y55

C5+Y55

C20+M65+Y65

C15+M15+Y30

將照片與插圖做可愛的結合
剪裁後的模特兒腳部照片旁繪有
裝飾插圖，代表興奮的黃色呼應
了模特兒的表情，散發充滿元氣
的印象。像水彩一樣的風格也能
維持優雅的感覺。

突出框線外的剪裁照片
特意將剪裁後的商品照片突出於
背景之外，製造出舒適伸展的感
覺，比完全收納在框線內的排列
方式多了一種愉悅的氛圍。

利用配色來表現季節感
插圖與背景的顏色是以能讓人聯
想到楓葉的橘色為主所構成。雖
然沒有直接象徵秋天的題材，卻
能透過配色來表現出季節感。

Randonnee

主打女性的戶外時尚專門雜誌。 以裝飾用插圖介紹女性戶外活動時穿著的
時尚可愛服飾，製造出以女性為導向的流行時尚印象。 豐富多彩的頁面賞
心悅目，讓人想繼續翻閱下去。

版面尺寸：A4　印刷格式：平版印刷（四色印刷）　發行：株式會社枻出版社

#1

#2

#1　橫跨兩頁的插畫地圖，配色採用與標題相同
　　的顏色，形成有品味的版面。

#2　本文的文字要素全部使用黑色的手寫字。使
　　用大量的插圖裝飾，而像是用麥克筆畫出的
　　綠色線條具有突顯設計的效果。

#3　將商品畫面與說明文以格狀方式整齊排列。
　　這是考慮到說明文的適閱性才會做如此有條
　　不紊的排版。

from CREATOR
為了讓登山初學者或女性易於親近內容，想要隨
手取來翻閱，在設計上仔細運用插圖、配色和重
點裝飾等讓生硬的內容看起來簡單易懂。

#3

用生動的插圖圍繞四周形成熱鬧的印象

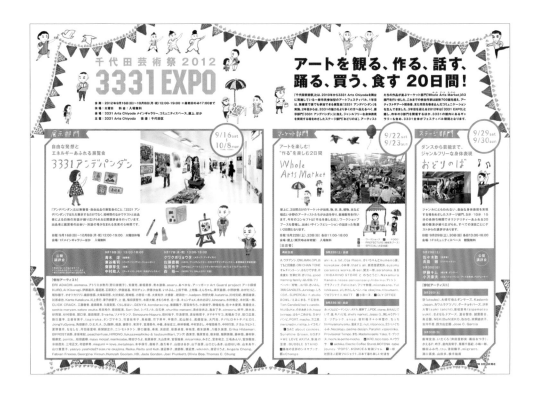

LAYOUT

流行的插圖營造出熱鬧氣圍

為了介紹對所有人都開放參加的展覽會特點，使用了看似非專業又帶有流行與親切感的插圖來包圍版面四周，表現出祭典一樣的熱鬧氣氛。

LAYOUT

用手寫文吸引讀者目光

以簡單的手寫字來表現標題，正可與插圖相互對應加強彼此的印象。故意突顯業餘的感覺也可強調出這是歡迎所有人參加的活動。

COLOR

C5+M60+Y85

C80+M40+Y5

C75+M10+Y100

用流行的配色展現活潑朝氣

三個部分分別以橘、藍和綠加以明確區隔。豐富的流行配色也可進一步炒熱祭典活潑的氣氛。

「千代田藝術祭 2012 3331 EXPO」宣傳單

由2005年時關閉的中學改裝後新成立的藝術中心3331 Arts Chiyoda所舉辦的藝術祭宣傳單。頁面所及之處盡有插圖裝飾，傳達出像祭典一樣的熱鬧氣氛。

版面尺寸：A3 對摺　印刷格式：4 頁、平版印刷（四色印刷）
CD：中村政人　AD：渡部浩明　D：廣澤祐子＋小田嶋曉子　PL：大曾根朝美　IL：川瀨知代　CW+E：佐藤惠美　企劃・制作：3331 Arts Chiyoda

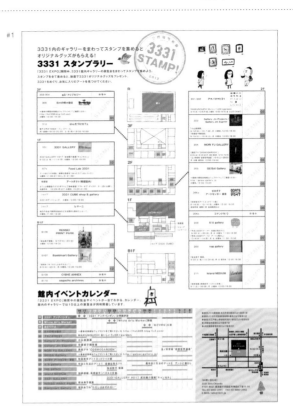

#1

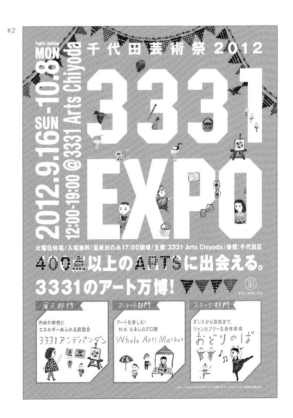

#2

#1　建築物內的藝廊介紹。 每個樓
　　層均以簡單的黑色框線圈起，
　　好將多樣化的資訊做一整理，
　　不論是從藝廊或是樓層都方便
　　查詢。

#2　宣傳單封面。 日期等以90度
　　迴轉排列， 又或在訴求的部分
　　故意用塗鴉風格演出， 形成帶
　　有玩心的版面。

from CREATOR

　為了創造歡樂熱鬧的感覺， 版面
中放了許多可愛的插圖， 並選用能
搭配插圖品味的字體與手寫字。 此
外， 為了讓人簡單看懂活動時間
表、 館內地圖和參與作家等資訊，
在顏色區分上也特別下工夫。

以少女圖和配色傳達清秀可愛的形象

LAYOUT

利用插圖引導視線
將「Prologue」這個字放在用鉛
筆畫成的緞帶上可製造出纖細的
印象。此外，從右下朝緞帶飛去
的插圖能引導讀者的視線前往文
章處。

LAYOUT

簡約風格散發出手工感
用黑白線條描繪的花叢搭配塗上
顏色的鳥與蝴蝶營造出氣質感。
把花叢排放在版面下方做剪裁處
理後，成功地讓頁面中央的空間
變身成廣潤的天空。

COLOR

M40

C20+M5+Y65

C5+M10+Y80

以中間色為主的配色
粉紅、綠色、黃色等中間色的顏
色組合可形成像少女一樣清秀的
印象，而多處留白的設計也能增
添清爽感與透明感。

少女手工藝　適合小女生的可愛手工雜貨
插畫家東千夏的著作，介紹了許多原創雜貨與相關做法。融合照片與插圖
的版面裝飾，大大表現出少女的世界觀。

版面尺寸：A5　印刷格式：112頁、平版印刷（四色印刷）、騎馬釘，平裝本　發行：
PIE International　D：公平惠美（PIE GRAPHICS）　PH：角田明子、藤牧徹也　IL＋
作者：東千夏　E：長谷川卓美（PIE BOOKS）

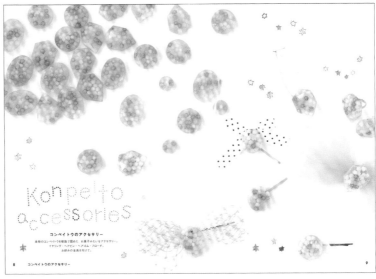

#1

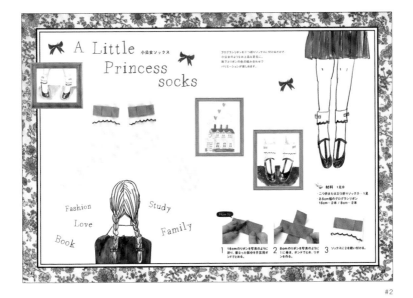

#2

#1 在對開頁大小的照片裡排放了星型插圖與手寫字等，形成版面的重點裝飾，加強了可愛的印象。

#2 配合散發出典雅氣息的插圖，在版面上減少色彩的種類並活用空白的空間。

#3 排放僅粗略裁邊的手繪插圖，設計出帶愉快氣氛的版面。

from CREATOR

為了傳達插畫家作者的創作理念，有時會用手寫字或是在照片上排放插圖等，仔細地將作者的作品融入在設計裡。

#3

使用雙配色與細緻的插圖展現自然風格

LAYOUT

混合插圖與文字

菜單名稱成為飲品插圖裡的一部分，形成獨特的表現，感覺好像在翻閱用尖頭筆仔細描繪的手工菜單一樣，有種懷舊風情。

LAYOUT

畫出用圖樣組成的框線

採用帶有異國風情的圖樣做為專欄的框線，參差不齊而簡單的線條與插圖的組合正可契合內容。此外，設計所展現的手工感更能襯托出兩色印刷的風味。

COLOR

C85+M90

C80+Y70

由印象強烈的兩種深色構成

由降低明度的深紫與深綠兩色構成。細緻的線條插圖與缺乏大小變化的文字所構成的要素雖然很多，卻能給人一種簡潔的印象。

Spectator vol.25

Spector 每年出刊兩次，已經連續十年帶給讀者豐富靈活的資訊。這本雜誌的特色在於擅長巧妙應用兩色印刷，營造出時尚的形象。

版面尺寸：242×182mm　印刷格式：192頁　發行：THE EDITORIAL DEPARTMENT INC.　AD：峯崎典輝（（STUDIO））　D：正能幸介（（STUDIO））　IL：Jerry 鵜飼（p20-21#1）、園田乃首（p114-115#2、p116-117#3、p124-125#4、p126-127上））　W：尹美惠　E：青野利光

#1

#2

#3

#1 由黑、橘兩色構成的頁面。 尺寸較大的本文字
　 體搭配橘色可以避免色彩過於單薄的印象。
#2 在文字較多的頁面， 利用傳統圖樣裝飾的線條
　 框起之後可製造柔和的印象。
#3 每個對開頁均採不同的框線裝飾， 可避免讀者
　 對千篇一律的結構感到厭煩。
#4 小標題採不同風格的手寫字創作， 形成注目的
　 焦點。

from CREATOR
這本雜誌是參考60～70年代的雜誌與書本， 透過
郵件、 Skype、 聊天軟體、 電話等與分散在熊本、
東京、 長野等地的人員相互溝通意見製作完成。 採
兩色印刷除了跟預算有關之外， 也是為了傳達製作
群去蕪存菁追求簡單的價值觀。 此外， 本文的文字
用的是既有的字體， 但今後也想嘗試用手寫的方式
來撰寫全文。

#4

鉛筆畫插圖與手寫字交織出輕鬆的感覺

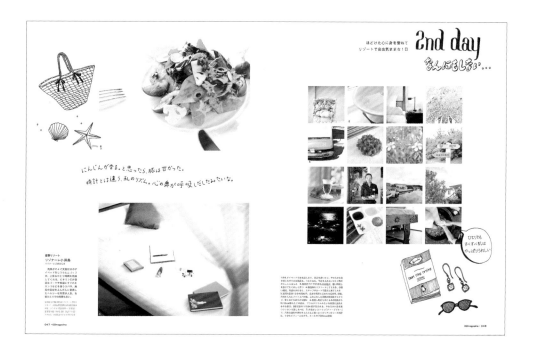

融合手寫字與照片
在鬆寬的排版所產生的留白部分放入插圖與手寫字，在搭配照片之後散發出旅人日誌的氣息，表現出特輯的主題。

格狀式排列帶來安定感
將正方形的照片做格狀式排列可為版面帶來安定感。此外，將照片與照片之間的空白空間縮小也能產生有條不紊的印象。

COLOR

 M90+Y70

 C75+M25+Y100

統一照片與文字的顏色
以紅配綠的組合挑選各帶紅色和綠色的照片加以排列，在文字資訊的細部也採紅、綠配色以加強統一感。

OZ magazine 11 月號

這本以細心品味日常生活為主要訊息的女性誌雜，在版面設計上也採鬆寬的留白，縝密地結合雜誌本身的概念。

版面尺寸：297×235mm　印刷格式：騎馬釘、平版印刷（四色印刷）　發行：Starts Publishing Corporation
AD：栗山昌幸　PRD：橫山了士　IL：芽久細木　PH：川島小鳥

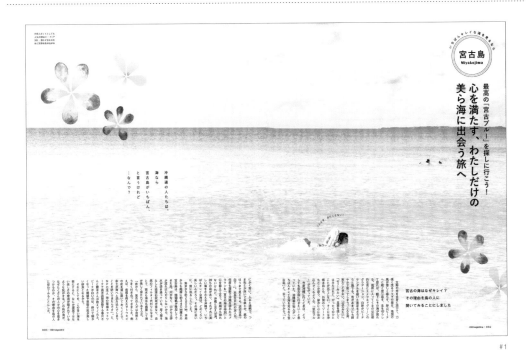

#1

#2

#3

#1　令人感到清心的海洋照片以全版跨頁的方式
　　排放，可讓版面看起來更寬廣。像押花一樣
　　插圖則成了重點裝飾。

#2　圓角剪裁的隨手拍照片搭配可愛風格的插
　　圖，產生加乘效果，形成溫柔的設計。

#3　在背景採用菱形花紋可製造出高雅的印象。
　　將照片的四角裁切成八角形，再以框線圍起
　　形成有品味的設計。

#4　用水彩繪製手工地圖可散發出親切感。與主
　　題關聯的物件、照片也用水彩裝飾背景，提
　　升了可愛的程度。

from CREATOR
將容易傾向以資訊為重的內容，透過照片、插圖
等創意人的作品，創造出兼具魅力與親和力的版
面。正因為是數位時代，更能感受到手工感製品
的魅力。

#4

隨意的風格與淡色調散發自然氛圍

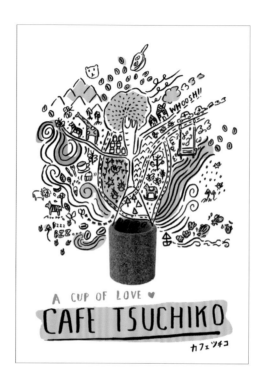

LAYOUT

直接以視覺化來表現理念
從商品照片悠然延伸而出的鉛筆畫插圖，好似要溢滿整個版面一樣向外擴散。 樹木和動物等題材搭配低彩度的綠色，一眼就能浮現自然的景象。

LAYOUT

有溫度的手寫字
標題採用像是用筆寫出的輕鬆文字風格。 壓底的淡綠色塊像是用麥克筆畫成，簡約又帶前衛感受，襯托出自然世界的感覺。

COLOR

C30+M10+Y35
C10+M60+Y25
C55+M70+Y80+K15

利用淡色系營造沉穩的印象
像是植物染一樣的淡綠與粉紅色組合形成自然的色系搭配。 紅與綠本來互為補色，但統一採淡色調性結果可營造出沉穩的印象。

CAFE TSUCHIKO 宣傳單

PRONTO 公司 CSR「CAFE TSUCHIKO」的宣傳單。 採用柔和的色調與插圖，象徵利用回收的咖啡粉和間栽後的木材做成花盆販賣的計劃。

版面尺寸：A2 八摺　印刷格式：環保紙、植物性油墨
AD：中村基　D：中村基　PL：中村基、東安奈　PH：小野勉　IL：Grace LEE（BUILDING）
CW：東安奈　PR：森谷普一

#1

#2

#1　以圍繞對開頁中央標題文字的方式排放插圖
　　與手繪的箭頭，可形成帶有動感的版面。

#2　以簡約的方式來呈現用作底色的色框框線，
　　不但可展現自然的效果，也能達到統一宣傳
　　單整體印象的目的。

from CREATOR
特別挑選了適合計畫概念的插畫家來設計，雖然
是海外人士，但包括日文的手寫字部分也全交由
插畫家負責。

減少色數以強調插圖的輪廓

利用強烈的線條強調輪廓
在背景鋪上一層像粗糙宣紙般的圖樣，可帶出版面的觸感。由力道強勁的線條構成插圖，並使用單一黑色來表現，突顯出插圖的生命力。

透過字體表現形象
利用各別的字體來表現不同音樂的形象。統一使用黑色可避免散亂，產生一致的形象。像是褪了色的質感也散發出自然的氛圍。

C5+M5+Y10

C80+M80+Y80+K70

C70+M10+Y100

減少用色以張顯要素
以手工紙質感的背景素材為基礎，搭配幾乎由單一黑色構成的插圖與文字。僅在標題的部分若無其事地用綠色來表現，使其較其他元素突出，提高了吸睛度。

ecocolo no.64

Ecocolo是主打有智慧的實踐生活倫理的生活風格雜誌，針對具有旺盛求知慾的20～30歲女性進行提案，特色在於善用插畫激發讀者想像力。

版面尺寸：A5　印刷格式：132頁、騎馬釘　發行：Espre,Inc
AD：峯崎典輝（（STUDIO））　D：峯崎典輝（（STUDIO））、正能幸介（（STUDIO））　PH：樋口彥四郎（p14-15#1）　IL：小田島等（p12-13上）、北澤健司（p46-47#2）　人偶製作：cikolata（p14-15#1）

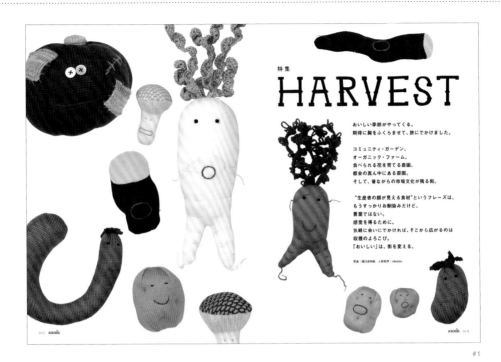

#1

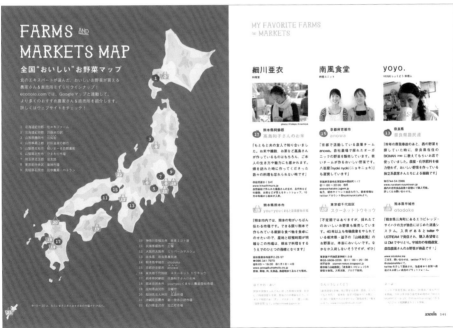

#2

#1　特輯的扉頁裡使用擬人化的蔬菜玩偶表現主題。 主題與
　　玩偶愉快的表情兩相呼應，引發讀者對下一頁的期待。

#2　將名人和其喜愛的農家、 農產品直銷等三部分構成， 可
　　提升趣關性。 左頁的日本地圖裡標示了號碼圖示，將各
　　項資訊的所在地視覺化。

from CREATOR
ecocolo 的設計在於讓照片和插圖看起來舒適、
文字容易閱讀， 因而極力避免過度設計。 又為了
避免流於過度擁擠的印象， 盡量採寬鬆設計讓人
感覺輕鬆自在。

以最低限度的裝飾展現精簡的效果

LAYOUT

襯托手寫字
在四周留下寬鬆的空間排放手寫的歐文字體的結果，可展現自由舒展的氣氛。每個單字的開頭都塗成黃色，可輕度突顯重點。

LAYOUT

利用左右版面份量的不同來引導視線
原本對稱的左右兩頁因調整背景色塊所佔的版面份量，而能自然地將讀者的視線引向本文。寬鬆的留白能帶來開放的印象。

COLOR

C5+M10+Y85

C55+M25+Y10

用配色來表現特輯的主題
清爽的水藍色搭配具點睛效果的黃色，是瑞典代表性的顏色組合。在配色上也表現出「北歐」這個主題。稍微降低彩度的煙燻色調也能釋放出冷冬裡的暖意。

giorni
giorni是義大利語「每天」的意思，這本雜誌裡充滿了個人在日常生活裡追求優質生活的暗示。沒有多餘的簡單設計正象徵著本雜誌的概念。

版面尺寸：A4變型版　印刷格式：全彩約150頁
AD：杉本聰美（Concent,Inc.）　D：岡村真美、青木由季、上田彩子（Concent,Inc.）
　PH：原田智香子（p12-13上）、澤木央子（p88-89#2）　IL：小川菜穗（p88-89#2）、原田正美（p138-139#1）　E：實業之日本社giorni編輯部

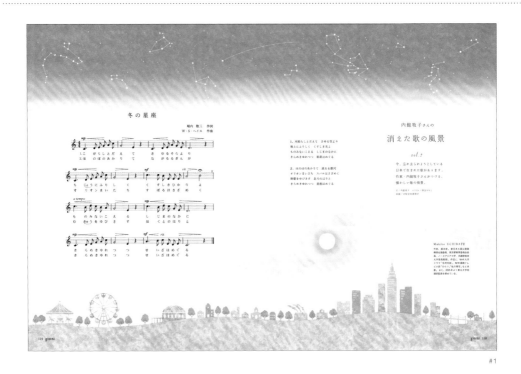

#1

#2

#1 以插圖來表現配合讀者的童話世界觀，並以剪裁的
　　方式排放星空的插圖，讓版面看起來更寬濶。

#2 手繪地圖也以最少的要素來完成，呈現簡潔而寬鬆
　　的氛圍。

from CREATOR
除了要盡到確切傳達雜誌內容的本分外，在簡單設
計裡重視的是「氣氛」與「心情」，以舒展身心
的版面設計，喚起每位讀者對生活的想像與期待。

使用童話般的手寫字呈現溫暖的表情

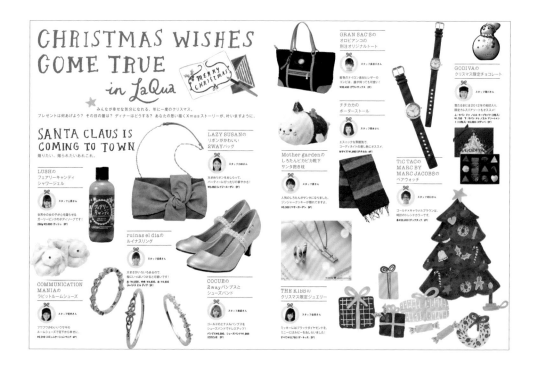

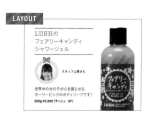

LAYOUT

帶有襯線裝飾的手寫字
標題採用像是以硬筆寫的文字來
表現。帶有襯線裝飾的歐文字體
可適度地展現格調。標題最後的
「in LaQua」採用書寫體，添增
玩心。

LAYOUT

在商品介紹的區塊裡下功夫
使用帶有顏色的框線來標示介紹
各式各樣店鋪商品的區塊。此
外，用蝴蝶結將店員的照片圈成
一個圓的做法也能讓人聯想到聖
誕節可愛的氣氛。

COLOR

C85+M35+Y95

C20+M100+Y75

C20+M10+Y40

感受聖誕氣息的配色方式
以綠和粉紅為主的配色可表現出
對聖誕節興奮期待的心情。聖誕
樹和禮物的插圖使用多種色彩張
顯熱鬧氣氛，挑動購物的心情。

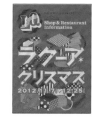

LQ 聖誕號

滿載東京巨蛋周邊複合商業設施 La Qua 裡商店與餐廳資訊的小冊子。這一
期因為是聖誕節特輯的關係，以紅、綠為主色並用手寫字來表現主題等，
展現出歡樂的氣氛。

版面尺寸：A4變形　印刷格式：8頁、騎馬釘、平版印刷（四色印刷）
CD+AD：BUILDING　D：TOKYO PISTOL（封面）、BUILDING（內頁）　PH：木村
文平　IL：Grace LEE（BUILDING）　W：小矢島一江（BUILDING）　E：BUILDING
　AG：PARCO SPACE SYSTEMS

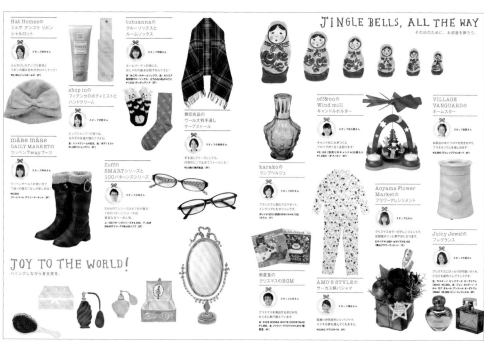

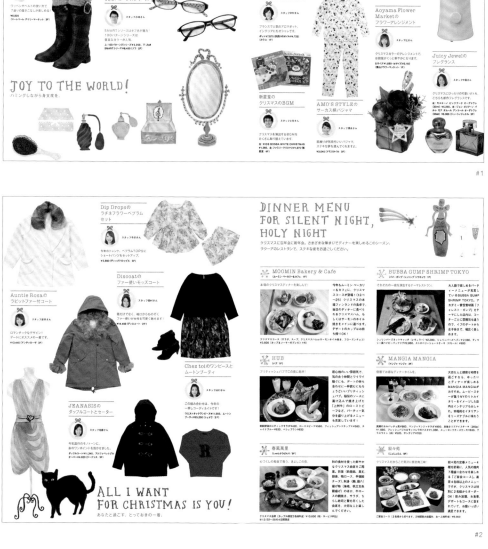

#1　左右兩頁區塊框線的顏色與文字的用色正好
　　相反，可用來區分左頁與右頁。

#2　左右兩頁的歐文標題均採手寫字，並在標題
　　的一側排放水彩畫插圖以突顯手工感。

from CREATOR

配合顧客的特性，設計出可愛卻不顯得孩子氣的聖誕
節氣氛，希望以幽默的表現來取悅目標的女性顧客，
因而起用海外出身現居東京的女插畫家。

PART

用來解說的插圖

圖 解　　　　地 圖

本章將介紹用來解說的插圖事例。
例如，將肌肉、山脈的斷面等無法用
照片傳達的內容做視覺化處理，又
或是把單就文字說明難以理解的內容
以視覺化表現的插圖等便是屬於這一
類。此外，就手繪地圖而言，不但能
在維持資訊正確的情況下展現淺顯易
懂的一面，也扮演著讓版面生動化的
重要角色。
觀賞為方便讀者理解而創作出來的各
種獨出心裁作品，試著從中發現新的
設計創意。

利用照片＋插圖將看不見的部分具體視覺化

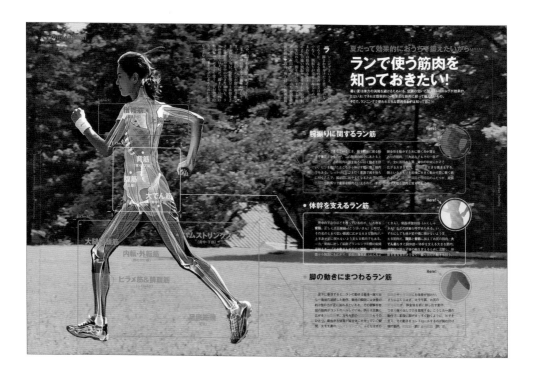

LAYOUT

LAYOUT

COLOR

 C75+M15

 C10+M80+Y10

 C5+Y75

利用插圖達到透視效果
利用插圖來表現跑步中的人體斷面圖，用來解說肌肉的使用。將插圖與照片重疊可比單純使用插圖來表現更具有實體感。

框線明確指示了圖文的關係
光靠插圖無法完整說明的資訊在右頁的方框裡加以解說。不僅利用主要顏色加以區分，從插圖拉出框線的方式也能讓人瞬間明白圖文的對應關係。

透過配色明確區分群組
分成三部分的區塊各別以紫紅色、黃色、青綠色的三原色明確地群組化。統一採用生動活潑的色調能確保即使從照片上也能辨識圖與文的關聯性。

Running Style 10月號

為了方便讀者理解跑步的正確姿勢與伸展的方法，大量使用插圖說明。透過圖像化說明，可讓專業內容也變得簡單易懂。

版面尺寸：285×210mm 印刷格式：平版印刷（四色印刷） 發行：株式會社枻出版社

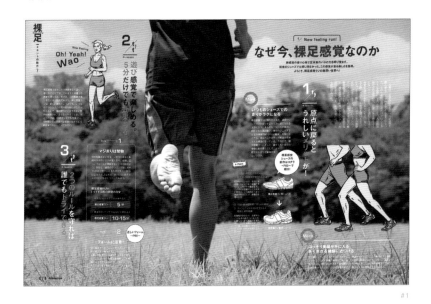

#1

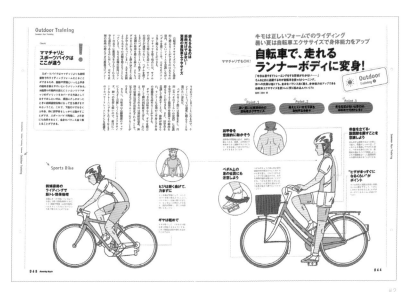

#2

#1 自由排版的版面裡，使用最少的線條輕巧地
將各每區塊切分開來以確保可讀性。 此外，
使用跑向遠處的照片能增加頁面的景深。

#2 介紹使用腳踏車進行訓練的頁面。 巧妙地利
用框線與線條的引導，讓人容易理解訓練時
的重點。

#3 利用文字的粗細與裝飾性線條呈現版面張力，
讓以文字為主的版面也能產生愉快的印象。

from CREATOR

為了讓有著「來試跑一下」想法的人能自然地進
入專業內容，在版面設計時特別留意易讀性與製作
出休閒的印象。

#3

融合照片與插圖，一張圖就能完整傳達氣氛

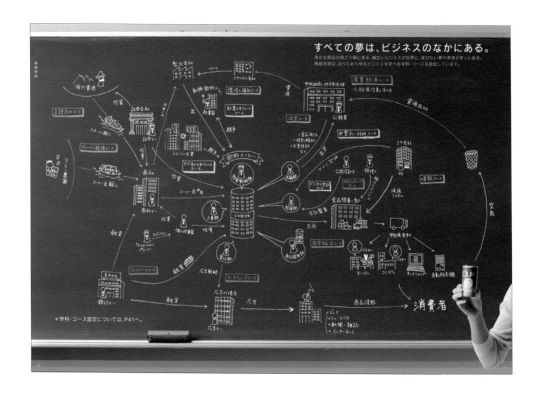

LAYOUT

做成關聯圖可看到全貌
將個別以單純而簡易的線條畫成的插圖做成關聯圖，可綜觀所有資訊。與插圖有關的文字也用手寫字來表現，提升了一致性。

LAYOUT

帶給人寬廣感受的剪裁
排放經剪裁處理後的照片能表現出空間的寬闊。此外，右下方的人物照經剪裁後只映出部分影像而非全身，能帶給人版面以外廣闊空間的強烈印象。

COLOR

- C65+M10+Y10
- C10+M60+Y5
- C10+M5+Y85
- C60+M5+Y75

用粉筆的顏色突顯印象
在佔了版面九成以上的黑板背景裡，使用粉筆塗鴉的綠色、黃色、藍色、粉紅色可加強重點印象。每個學科各用一個顏色來代表，也能達到區分資訊的效果。

千葉商科大學　入學簡介　2013

以充實的資訊教育聞名的千葉商科大學簡介。為了讓學生近距離思考跟商業有關的事物，使用插圖輔助說明各項內容，形成清楚而易懂的版面。

版面尺寸：A4　印刷格式：144頁、平裝、平版印刷（四色印刷）、UV加厚印刷
CD＋AD：藤田力（SHIBUNI DESIGN）　　D：田中美紀、（SHIBUNI DESIGN）
PH：佐脇充（BEAM×10）　IL：原田雅子、池戶明菜　CW：宮本尚子（SHIBUNI DESIGN）、足立遊（Aranami）

#1

#2

#3

#1　利用四個關聯的俯瞰圖與圖示來說明難以想
　　像的學院名稱，並使用手繪的對話框把相關
　　的關鍵字圈起來，方便讀者理解。
#2　小標的部分以生動活潑的粉紅色來表現，可
　　提高吸睛度。
#3　在頁面裡排放僅以輪廓呈現的大幅精細插
　　圖，可張顯設施本身的先進性。
#4　在介紹校園的對開頁裡，以代表學校顏色的
　　綠色為主色進行配色，可營造沉穩的印象。

from CREATOR
使用插圖的目的是為了讓讀者可以概觀全局簡單
了解複雜的學問領域等，進而產生親近感。 此
外，採用具原創性的插圖也能突顯與其他學校的
不同。

#4

應用主色將色彩縮減到最小程度打造時尚印象

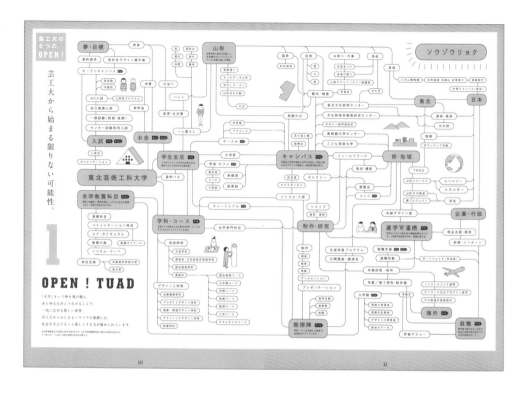

LAYOUT

應用流程圖整理複雜的資訊
利用流程圖整理每個資訊之間複雜的關係，達到一目了然的效果。即使是缺乏視覺要素的頁面也能透過插圖與涵蓋大量資訊的流程圖來優化版面的印象。

LAYOUT

利用文字粗細表現版面張力
將簡介裡要強調的概念「OPEN」這個字以加粗的方式來處理，可為版面帶來張力。此外，對開頁整面以色框圈起，能讓顯示複雜關聯性的內容頁面呈現安定感。

COLOR

⬡ C60+Y15

⬢ K100

極簡的冷色系展現典雅風範
在配色方面採用與學校顏色相同的水藍色搭配黑色。冷色調的主色能製造流行的印象，搭配向量圖可適度帶來親切感。

OPEN 東北藝術工科大學

由東北藝術工科大學、藤庄印刷株式會社、Bobu Co., Ltd.、株式會社WINGEIGHT 共同組成的團隊所製作的學校簡介。封面採銀箔加工印刷（燙銀）呈現出高級感，整本冊子將色彩控制在最小限度，精簡而洗鍊。

版面尺寸：A4變形版（322×230mm）　印刷格式：128頁、網代膠訂、平版印刷（四色印刷）封面燙銀處理　CD：中嶋健治　AD：小板橋基希　D：部衣利子、梅木駿佑、後藤信　PH：志鎌康平　IL：伊藤明子、小板橋基希、望月梨　CW：渡邊志織　W：渡邊志織、久保圭　印刷：海保圭

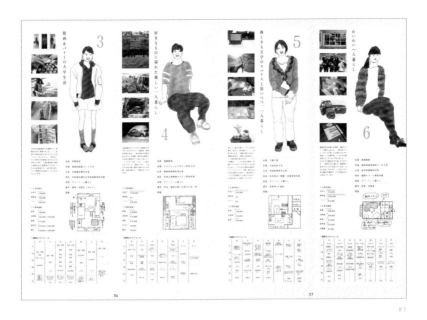

#1　以同一種格式介紹跟大學生活有關的多樣化資訊，在考慮到適讀性的同時也強調出個別的差異。

#2　本文使用傳統的明朝體，呈現一種乾淨整潔的感覺。關鍵字「OPEN」加重字體厚度，為版面帶來張力。

#3　在以照片鋪成的背景裡放置白色方框，可強化教育方針的解說印象。右邊頁面以文字搭配獨特插圖的方式作介紹，方便讀者想像內容。

from CREATOR

致力於「讓考生了解大學」的點上，利用插圖解說大學的特色。這本簡介把從進入大學到畢業的過程加以流程化，也讓人一目了然「大學」結合地域與社會的「廣泛性」。

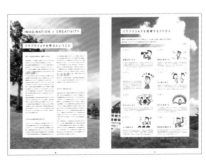

利用最少的版面構成要素張顯插圖

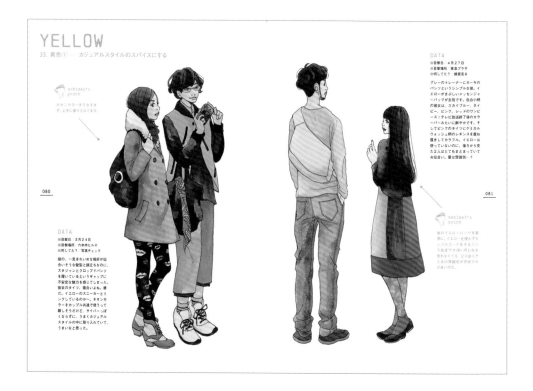

留給人想像餘地的插圖

服飾的穿搭不用照片而是用插圖來表現，可引導讀者將自己轉換成畫中的主角。 留下想像的空間。 每個部分都經過細緻的描繪，營造出真實感。

在文字四周表現出親近感

標題文字採用帶點模糊風格的字體，表現出自然的印象。 此外，在模擬作者的人物畫一旁加上簡短的評語，可加強親近感。

用水彩仔細表現的色彩搭配

像水彩畫般濃淡不一的用色可帶來立體與實體感。 跟對開頁主題一樣同為黃色的配件也賦予微妙的明度差別而營造出具體感。

COLOR

- C35+M20+Y70
- C30+M25+Y35
- C10+M10+Y80
- C50+M50+Y55

流行服飾精選

將街頭情侶的打扮分成49種類別加以解說。 可讓讀者透過身兼插畫家的作者ashimai的插畫對照自身的打扮，是本讓人忍不住想看到最後的書。

版面尺寸：A5　印刷格式：128頁、網代膠訂、平版印刷（四色印刷）
發行：株式會社大和出版　D：川名潤（pri graphics inc.）　IL：ashimai

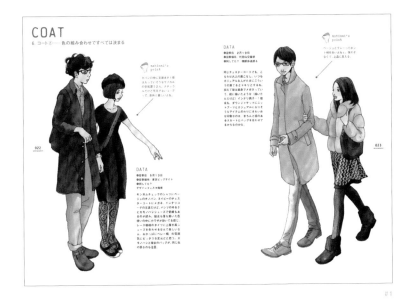

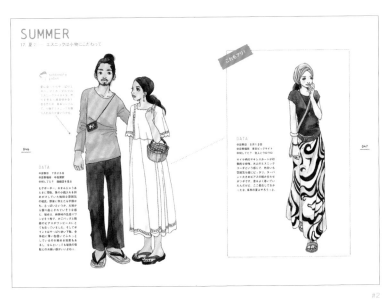

#1 以對開頁介紹兩組情侶穿著打扮的版面。 女
生褲襪的花紋也用插圖仔細表現。

#2 對讀者做另一種穿搭方式提案的右頁, 以
像是用膠帶貼起來的便條紙般的裝飾加以強
調。

#3 在文字周圍使用最低限度的配色並採大量留
白, 形成了不會干涉到插圖的版面。

from CREATOR
由於主角是插圖, 因而將文字的設計主張控制在
最小限度。 此外, 仔細將作者asimail從冷靜的觀
點寫下的評語應用在每個頁面。

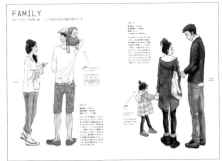

故事性插圖帶來想要盡覽無遺的樂趣

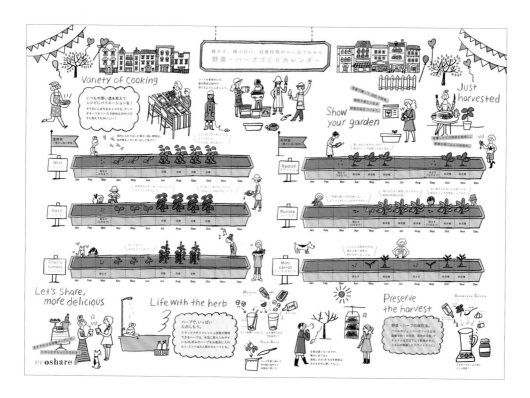

LAYOUT

透過手繪框線展現溫暖
手繪的框線可讓整個版面呈現出手工感，帶來溫馨的感受。在部分文字加上底色也能為版面增添張力。

LAYOUT

融合手寫字與既有的字體
在需要明確傳達資訊的部分使用既有的字體，而製造形象的部分則採用硬筆畫風格的手寫字。兩種字體的區分使用可明確區隔要素。

COLOR

- C30+M50+Y55
- C30+M5+Y20
- C5+M50+Y25
- C35+M5+Y80

重點使用流行色調
主色均採淡色調以營造可愛的氣氛。利用高彩度的粉紅色和綠色做重點裝飾可產生躍動的印象，形成光是放眼瀏覽也會很開心的一本書。

ecoshare

以拓展關東市場為主的LUMINE所發行的環保冊子「ecoshare」。由於讀者群以女性為主的關係，採用拼貼畫和手寫字等全面散發可愛的感覺，在配色方面也統一採女性化用色，成為一本引人注意的冊子。

版面尺寸：摺成A6，展開後為A3大小　印刷格式：16頁、平版印刷（四色印刷）、對摺＋蛇腹摺（W形摺頁）　CD+DIR：谷口西（SPACEPORT Inc.）　AD+D：武田英志　PI+CW：橋本範文、伊澤正幸、中澤幸一、西岡俊介、鈴木敦子、佐藤由佳、堀田真生、佐藤菜菜子、坪內梓、東島樹里、鈴木步人（LUMINE Co., Ltd.）　PH：佐坂香織、西部友典　IL：渡邊路美（封面）、小川菜穗（月曆）　AG：SPACEPORT Inc.　W+E：岡田芳枝（Pri Graphics inc.）　PRD：島谷美幸（SPACEPORT Inc.）

初心者でも大丈夫！ ルミネのスタッフも挑戦 プランター栽培、ことはじめ。

季節感のない都会の生活でも、自然を身近に感じられる！と
人気を集めているのが、プランターによる野菜の栽培。
安全なものを口にできる魅力に加え、家庭菜園には"育てること"の楽しさも。
そこで今回は、野菜づくりのプロである先生にレクチャーを受け、
ルミネのスタッフがプランター栽培の始め方を体験してみました！

教えてくれた先生

田下隆一さん
埼玉県小川町で無農薬野菜を栽培・販売を行う「風の丘ファーム」を運営。後継者育成にも尽力。

西歩さん
和歌山県岩出市にて「あやみ農園」を運営する若きファーマー。身体にやさしく、おいしい野菜を栽培中。

旬の野菜は、
身体にも地球にもやさしい。

夏野菜の茄子は身体を冷やす効果があったり、本には大根やねぎといった風味の防止にもな野菜が旬を迎えます。このように旬の食べ物は、その時期に起こりやすい体調の変化に合わせた栄養素が含まれています。また、旬の野菜は、ハウス栽培のように必要なエネルギーが少ないため、とてもエコ。旬を知って、上手に取り入れましょう。

裏面に、野菜づくりのためのスケジュールポスターがあります。チェックしてみて！

1 まずは準備
用意するものは、土、底石、プランター、じょうろ、軍手やスコップ（移植ごて）もあると便利です。植えるのは種からでも苗からでもOK！

point
食卓の上を意識してみよう！
種選びに迷ったときは、食卓に並べたいものをイメージしてみるとバーニャカウダなら、ミニキャロットやラディッシュなんていかが？「葉がついたまま出すと、お皿がとても映えますよ」（田下さん）。

2 種を選ぼう
種にはまくのに最適な時期があるので、それを念頭に入れてチョイス。

3 プランターに底石を詰める
根腐れを防ぐために、プランターに底石を1cmほど敷き詰めます。これで水はけもバッチリ！

1cmくらい

4 土に水を含ませる
用意した土を広げ、水をたっぷり含ませます。空気を逃がすように両手で土を混ぜって、少し固まるくらいがベスト。

5 プランターに土を入れよう
底石を敷いたプランターに土を入れていきます。水やりを考慮し、プランターの上部1cmは空けましょう。

6 土に筋を入れて種をまく
種をまくための筋を入れて、あとは種をつまみ、1cm〜2cmの間隔で筋に沿ってまいていきましょう「点まき」など、野菜によってほかの方法もあるよ）。まき終わったら、土をやさしくかぶせて。苗から植える場合は、⑤の土を除けて、そのままイン！上から少し土をかぶせましょう。

A　B
2種類まける！

point
時間差で収穫！を意識すると◎
収穫までにかかる時間は種類によって異なるもの。それを利用して、ひとつは収穫まで時間がかからないもの、もうひとつは時間がかかるもの……と植えるのもポイント。収穫に時間差が生まれることで、少しずつ、長く野菜やハーブを楽しめます。

7 最後に水をかける
これですべての工程が終了！ プランターは日がよく当たる場所に置き、プランターの底から水が出るまでしっかり水やりをしましょう。水やりは1日1回。夏場は暑い時間帯を避け、土が乾いているようであれば2回あげましょう。

知っておきたい。
日本の食料自給率。

現在、日本の食料自給率は約40%。地球温暖化や人口増加に伴い、世界で食料価格が高騰するなか、これから日本はどうする？をめぐり、さまざまな議論が起こっています。家庭菜園は小さな一歩ですが、日本の農業や地球の環境にも関心をもつきっかけになるはずです。

完成！

それぞれのオリジナルプランターが完成。意外と簡単＆短い時間でできちゃう、プランターづくりと種まき。みなさんもぜひ、チャレンジしてみてくださいね。

次のページでは、野菜づくりを実践している人に会いに行ってみました！

#1

暮らしをエコに、オシャレに楽しむ方法。教えて！ ルミネ的ライフスタイル

ファッション・住まい×ルミネ
🌱 おしゃれに、エコ。

紹介するひと
unico ルミネ北千住店
東田奈々さん

unicoのいくつかの店舗で取り扱いのある「エコ栽培キット」を使って、ベランダ菜園に挑戦しています。私が選んだ品種は、バジルとプチトマト、オリーブ。始めてからは生活のリズムが変わり、前までは出勤ギリギリに起きていたりしたのですが（笑）、いまはすっかり早起きに。芽が出てきたりするとうれしくなって、プランターに声をかけてしまうほどです。また、もともと手芸が好きなので、余り布を使ってオリジナルのプランターカバーをつくったり。カバーによって雰囲気も変えられるので、オススメです。来年は、さらにミニキャロットにも挑戦してみたいですね。

余り布を使ったプランターカバーで栽培生活をより楽しく！
my handmade

食×ルミネ
🍴 きょう、なに食べる？

紹介するひと
スターバックスコーヒー
ルミネエスト新宿店
矢崎美咲枝さん

エコ活動をはじめ、さまざまな取り組みを行っているスターバックス。ショップで取り扱いのある「フェアトレード イタリアンロースト」も、小規模な農園を応援する商品です。とても深みのあるコーヒーなので、一緒にいただくならビターなチョコレートがぴったり。ちなみにスターバックスでは、すべてのコーヒーにそれぞれ相性のいいフードをご用意しています。お店で食べ物に悩んだときは、ぜひスタッフに相談してみてくださいね。

フェアトレードの深煎りコーヒーとともに。ビターなトリュフチョコレート

材料（20〜25個分）
【ガナッシュ用】ビターチョコレート200g／生クリーム100g／ラム酒大さじ1 【コーティング用】ミルクチョコレート100g【デコレーション用】ココアパウダー 適宜

❶ビターチョコを刻んだら沸騰寸前まで沸かした生クリームに加え、よく溶かします。

❷ラム酒を加え、クッキングシートを敷いた鉄板に流し入れ、冷蔵庫で20〜30分冷やします。

❸冷蔵庫から鉄板を取り出し、手でちょうどいい大きさに丸めます。

❹ミルクチョコを湯煎し、③をコーティングします。

❺仕上げにココアパウダーをまぶし、さらに冷やし固めたら完成！

#2

#1 像花盆的斷面等用照片難以說明的部分也用
　　插畫來表現，有助於讀者理解。
#2 兩家店的資訊各以紅色和綠色的圖示來區
　　別。

from CREATOR
致力於如何表現出結合「環保」的柔和氣氛以及
RUMINE所提案之都會生活風格。手工構成插圖
的封面亦不可錯過。

連動時間表與插圖的排版方式

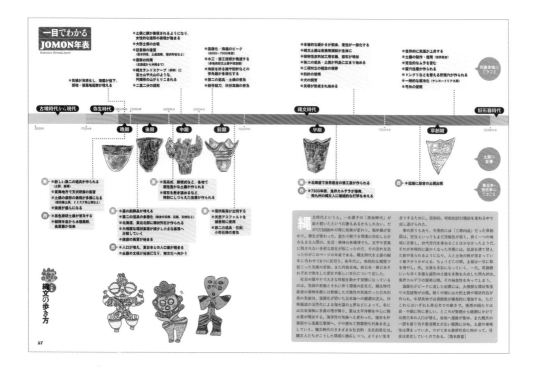

依年表排放土器插圖

介紹繩文式土器歷史的頁面。在橫跨對開頁的年表上排放插圖。細緻的描繪可讓人一眼就能看出每個時代的特徵。

條列式整理資訊

從年表上拉線介紹與時代連結的資訊。版面的上方介紹當時日本列島全體發生的事，下方則條列式介紹東日本與西日本發生的事，簡明易懂。

COLOR

- C45+Y85
- C55+M15
- C10+M70+Y90
- C15+M5+Y5

統一色調營造出一致感

採沉穩的色調進行統一配色。用色一多容易產生散漫的印象，此處為了整理版面，調低整體的彩度並保留較多的空白處。

藝術新潮 11月號

這是本不僅受到藝術愛好者喜愛，同時也擁有廣大讀者群的藝術綜合代表性雜誌。為了將特輯裡作家與作品的魅力散發到最大限度，特別將圖的版面擴大，而本文的部分多用句首大寫的方式形成吸睛的效果等。

版面尺寸：A4　印刷格式：平版印刷（四色印刷）、183頁　發行：株式會社新潮社

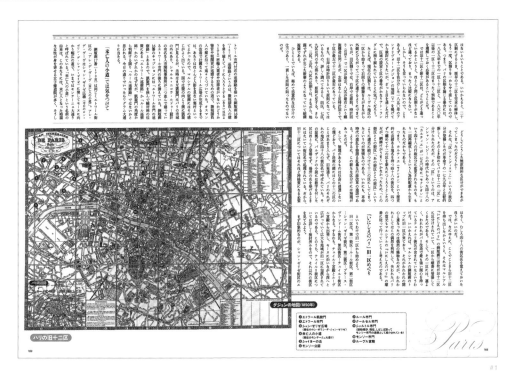

#1

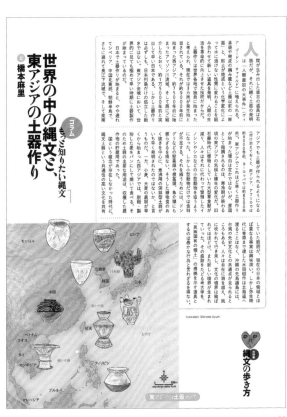

#2

#1　將三欄式內文的高度調整成一致並放入地圖，可帶來整齊的印象。

#2　將地圖的一角深入內文的欄位，並在地圖上排放土器的插圖，可把各地域的特徵視覺化。

from CREATOR
因為是要素多而複雜的年表，因此在設計時特別重視簡單易懂與適閱性。 不過年表的設計似乎擺脫不了刻版的印象，設計時得注意不要變成像教科書一樣無趣。 即使是年表也能在認真思考、 安排後設計出有趣的樣貌。

用逼真的插圖表現鮮度與高級感

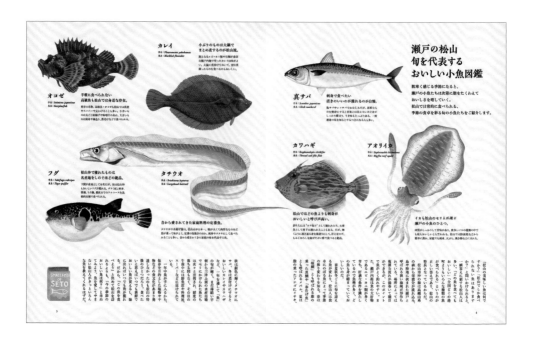

利用寫實的風格說明特徵
用細緻的插圖來表現使用真實照片解說時難免變得過於寫實的對象。寫實風格的插畫不但能統一版面的印象，也便於解說各種魚類的特徵。

利用插圖將頁面主題視覺化
在本文結尾的部分放置像魚類圖鑑一樣可愛的主題圖示。雖然只是個小小的裝飾，經過設計後不但能展現頁面主題也具有統一整體頁面形象的效果。

C5+M5+Y10

C60+M10+Y30

K100

可襯托插圖的配色
在底部鋪上一層奶油色的背景能產生安定感，為寫實的插圖帶來溫暖，也能營造出高雅的印象。此外，為了襯托插圖，其他部分均以無色彩構成。

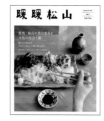

暖暖松山　vol.3

暖暖松山是松山市所發行的免費刊物，細部使用插圖與手繪風格框線的結果，形成親切而帶有溫馨感的版面，巧妙地融入了瀨戶內地區的氣息。

版面尺寸：A4變形版　印刷格式：20頁、騎馬釘　發行：松山市 綜合政策部都市計劃戰略課　CD：濱地徹（OZMA Inc.）　AD：漆原悠一（tento）　PH：安彥幸枝（封面攝影與其他）、平家康嗣（一部分內頁）　IL：山田博之（P4-5）、小內初（P16插畫地圖）、西 淑（表3）　E：矢島聖佳（altair inc.）　W：大北佳代子　AG：株式會社四國博報堂　PL：柳生修治（株式會社四國博報堂）

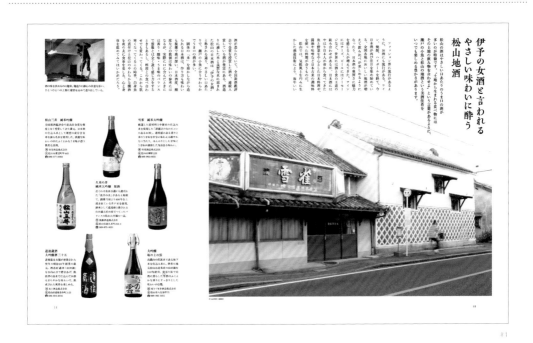

伊予の女酒と言われる
やさしい味わいに酔う
松山地酒

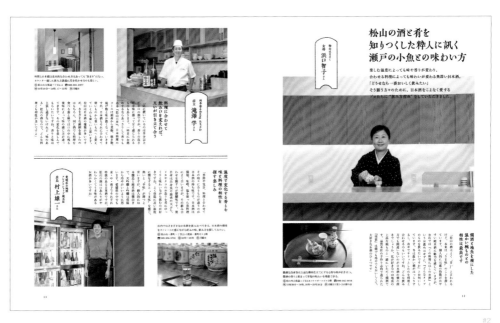

松山の酒と肴を
知りつくした粋人に訊く
瀬戸の小魚との味わい方

楽しむ温度によって味や香りが変わり、
合わせる料理によっても味わいが変わる奥深い日本酒。
「どうせなら一番おいしく飲みたい」
そう願う方々のために、日本酒をこよなく愛する
プロたちに〝飲み方指南〟をしていただきました。

料理に合わせて
飲み口を変えれば、
互いが引き立て合う

温度で変化する香や
味と料理の相性を
探す愉しみ

#1 主要照片採跨頁設計，營造出版面寬廣的效
果。 剪裁後的照片以五角形排列也為
版面帶來韻律感。
#2 圍繞標題的框線以及像是用鋼筆畫成用來區
分版面的簡略線條，為版面增添了溫馨的感
受。

from CREATOR
跟一般地方自治體所發行的宣傳報刊不同之處在
於，本刊物能帶給讀者不過時的資訊。 為了做出
一本讓人想隨手取來翻閱的免費報刊，採用像旅
遊雜誌一樣兼具感性的簡單設計。

透過立體象形圖簡單說明概念

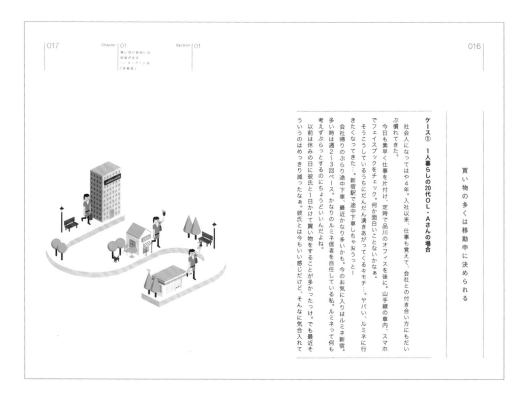

LAYOUT

以容易記憶的方式傳達重點
應用立體造形的象形圖以容易記憶的方式傳達本文的概要。利用插圖簡要補充難以光靠文字表達的內容以提高理解度。

LAYOUT

看起來簡潔明瞭的閱讀設計
善用留白的排版設計。在文章部分減少字體大小的變化外，標題和內文間也只用線條與留白做區隔。每一頁只放一張插圖的方式能讓讀者更加感受其世界觀。

COLOR

C80+M50+Y100+K10

C65+M45+Y75+K5

C60+Y60

用綠色營造清爽的氛圍
以綠色為主色並利用同色系的漸層顏色展開配色。在留白較多的版面裡搭配綠色可讓人感覺清爽，屬中間色的綠色最適合用在想要營造安定形象的場合。

移動者行銷

這是本著眼於人在購物前後實際上會發生移動的現象，用以考察新行銷理論的書籍。大量運用生動的圖表與插圖簡單而明瞭地說明具革新性的概念。

版面尺寸：148×210mm　印刷格式：平版印刷（四色印刷）、232頁　發行：Nikkei BP Consulting, Inc.　AD：寄藤文平（文平銀座）　D：吉田孝宏（文平銀座）　IL：濱名信次（Beach）　PH：石原秀樹　E：齋藤睦、市本祐喜子（以上為Nikkei BP Consulting, Inc.）　作者：加藤肇、中里榮悠、松木阿禮（以上為JR東日本企劃 車站消費研究中心）

#1

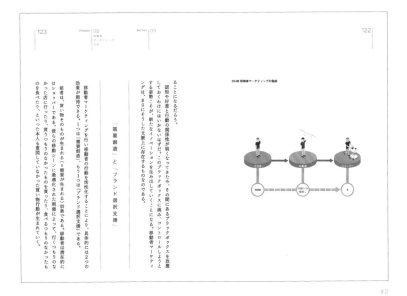

#2

#1 用相當簡潔的插圖來表現流程。 象形風格的
　　插圖可簡單表達想要傳達的資訊。
#2 在流程較複雜的情況下可有效利用顏色、 點
　　線和箭頭等， 讓人容易理解。
#3 難以說明的內容也可改用帶有親切感的圖示
　　所構成的插圖來簡單表現， 讓人一目了然。

from CREATOR
由於本書內容的屬性若不加以處理可能會難以理
解， 為了讓讀者能快速了解， 有必要以視覺化的
方式簡潔呈現資訊圖表。 為了避免產生內容艱澀
的印象， 邀請到BEACH的濱名設計插圖。

#3

造形化插圖的關係圖呈現充滿樂趣的明快解說

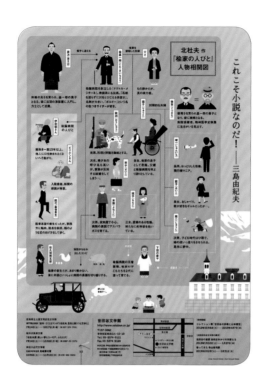

用插圖來表現關係圖

由於是資訊量多的展覽會用的宣傳單，因此將每位登場人物圖象化並做成關係圖加以簡單說明。這些人物插圖經卡通化描寫後多了一層親切感。

使用可象徵世界觀的插圖

對昆蟲狂熱的少年，除了少年本身以外還加入了補蟲網、昆蟲等圖像，視覺性地整理出每位登場人物的興趣與特色，加強了傳單的印象。

C20+M35+Y60

C50+M5+Y5

C50+M100+Y100+40

以柔性色調展現清爽

以柔性色調的土黃色搭配淡藍色形成清爽的配色，再加上文字部分以棕色來表現，具統合整體的效果。標題的部分每隔一個字就變換顏色的關係形成設計重點。

齋藤茂吉與『楡家的人們』展 宣傳單

世田谷文學館所舉辦的「齋藤茂吉與『楡家的人們』展」宣傳單。以日本文學為題材的展覽會容易帶給人高門檻的印象，但全面以插圖來表現反而帶給人容易親近的感覺。

版面尺寸：210×297mm　印刷格式：圓角裁切加工、平版印刷（四色印刷）
D：秋澤一彰　PH：中村太郎（風景攝影）、須藤正男（資料攝影）　IL：玉置朋之　E：世田谷文學館

#1

#2

#1　配合展覽會主題之一的追踪兩
　　人足跡，主要以生前的黑白照
　　片進行排版，再於背景鋪上一
　　層插圖可柔化印象。

#2　將值得看的地方、相關展示和
　　關聯活動的三大要素以塗上背
　　景色的圓角色塊圈起，形成不
　　同的單元。每個色塊之間均留
　　下大量的空白可產生寬鬆的印
　　象。

from CREATOR

小說《榆家的人們》裡有許多個性
豐富的人物描寫，因此在製作時很
重視如何將這些人物的個性更解單
明瞭地畫出來，以及如何透過插畫
仔細重現小說裡的世界觀。

利用大膽的插圖來解說生硬的主題

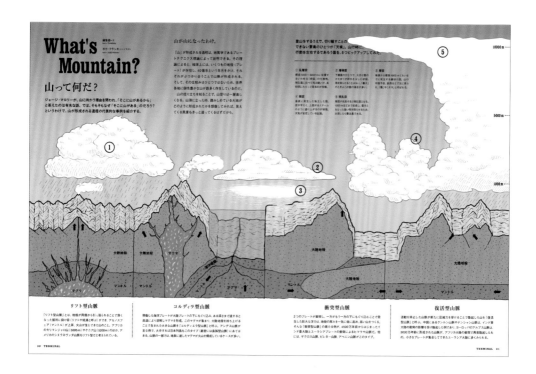

LAYOUT

透過插圖將山的斷面可視化
透過插圖將無法用照片說明的對象加以視覺化和解說。插圖幾乎佔去對開頁整個版面，帶給人強烈的印象也決定了版面的形象。

在對開頁裡凝聚豐富的資訊
利用單一對開頁的篇幅解說山與雲兩種要素。在對開頁右側貼近翻書邊的地方標示著雲出沒的高度等，將資訊擠在有限空間裡的做法可提升版面的資訊量。

COLOR

- C70+M30+Y5
- C30+M5+Y5
- C55+M5+Y20
- C5+M50+Y65

清爽的藍色漸層
直接採用插圖裡具安定感的色調所展開的藍色漸層，增添了山風暢快的印象。插圖以外的要素全部以無色彩構成，不對插圖的顏色造成干擾。

terminal 2012 AUTUMN

以戶外活動結合科學為主題，使用豐富大膽的插圖與美麗的照片構成本書。利用插圖解釋科學考證，形成簡單易懂的版面。

版面尺寸：B5變型版　印刷格式：網代膠訂　發行：euphoria FACTORY　AD：漆原悠一（tento）　D：北野亞弓　E：euphoria FACTORY　PH：大藏喜福　IL：JOSE FRANKY、小笠原徹、加藤真凜

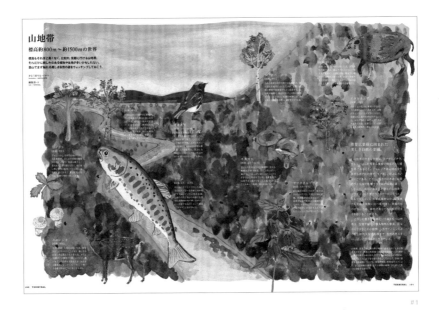

#1

#2

#1 將不同標高處可觀賞到的動植物等透過加藤真凜的
插畫作品來說明。四周絕妙的留白設計突顯洗鍊的
印象。

#2 背景鋪上一層筆記本線條模樣，搭配全部手寫的文
字要素，看起來好像日記，也增添了溫暖的感覺。

#3 登山科學化這個特輯的第一部扉頁。利用剪裁的方
式排列獨特風格的插畫，形成令人印象深刻的開
場。

from CREATOR

設計時找的是能在某個程度自由發揮，而不是根據版面內
容忠實呈現的插畫家，原因是考慮到插畫和內容有點出入
或帶點異樣感反而能表現出『terminal』的感覺。

#3

透過逗趣的插畫軟化專業內容

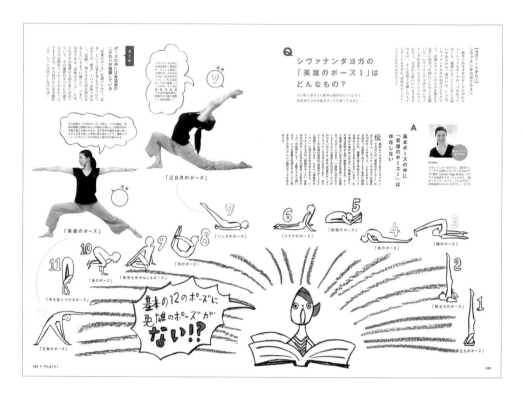

簡化的插圖可簡潔表現內容

以蠟筆畫成的瑜珈基本 12 姿勢圖解。 簡化後的逗趣插圖不但簡單且容易理解，每個姿勢所標示的號碼各用不同的顏色來表現，展現出熱鬧的氣氛。

使用對話框來表現重點

在手繪的對話框裡加入文字說明，能讓專業內容變得平易近人。 對話框以隨興的線條構成，強化了歡樂的氣氛。

COLOR

C15+M80+Y10

C15+M80+Y75

C5+M60+Y60

C80+M60+Y25

暖色為主的配色表現興奮感

蠟筆畫的紅色、 紫色線條映入眼簾，形成令人印象深刻的版面。 像集中線一樣的表現方式能更進一步起到吸睛的作用，吸引讀者的視線在本頁流連。

Yogini vol.33

以享受瑜珈的女性為導向所製作的這本生活風格雜誌裡，有著許多跟瑜珈思想有關的扎實文章，但藉由休閒的插畫帶來歡樂的氣氛。

版面尺寸：210×297mm　印刷格式：平版印刷（四色印刷）　發行：株式會社枻出版社

#1

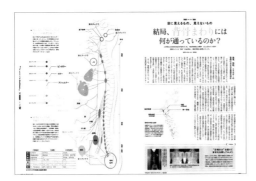

#2

#3

#1 在插圖裡加入炫光效果可讓版面呈現出戲劇性的感覺。標題文字採寬鬆字距表現出親近感。

#2 以單純化的人體斷面插圖，把透過文字難以傳達的重點做視覺化表現。

#3 在含有豐富的視覺與文字要素的對開頁裡，將內容監修者的近照左傾，或將插圖傾斜排放並做裁切處理等，營造出版面躍動而愉快的氣氛。

#4 在比較蔬菜與肉類、考察飲食生活的對開頁裡，以書背為軸線左右對稱排放，可營造出對比的感覺。

from CREATOR
由於資訊量和專業內容豐富的關係，特別在插圖的運用、標題等文字大小變化與排版方面下功夫，盡量達到簡單易懂、閱讀愉快的效果。

#4

誘發童心、貼近離島人文風情的設計

LAYOUT

LAYOUT

COLOR

⬡ C60+K10

⬡ Y100+K10

⬡ C100+M80+K10

⬡ M40+Y100+K10

數大便是美

這張對開頁裡利用插圖來介紹離島文化之一的「舞蹈」。每個插圖都代表著一個舞蹈的姿勢，以粒狀而大量配置的方式產生衝擊的印象。

以動畫風格來表現舞蹈

在重視透過趣味性與可愛感引發人們對「離島」的興趣的情況下，每個插畫都是從動畫中取材而來。完整呈現簡短而重複的動作，利用大量排放的方式製作出像動畫一樣順暢的感覺。

以大海藍色為底的簡單配色

為了讓人聯想到離島與大海，以「藍色」基礎再搭配各種代表「舞蹈」服裝的顏色。因為有白色服裝，故鋪上底色，又為預防印刷套印不正，不用複雜配色而以簡單的色彩構成。

ritokei

離島經濟新聞社所發行的小型畫報《季刊ritokei》，以熱鬧歡樂的版面介紹只有聚焦在離島的媒體才有的創意特輯與專欄。

版面尺寸：小型畫報版面　印刷格式：20頁　發行：離島經濟新聞社
CD：鯨本敦子　AD・IL：岡崎智弘（SWIMMING）　PH：大久保昌宏、長野陽一
W：神吉弘邦、宮本奈美子、上島妙子、小野美由紀

#1

#2

#1 為表現出「離島」的獨特魅力與淳樸，版面設計時特地採用了手寫字體，以帶出人情味與溫暖的感覺。

#2 在資訊組合排版方面，沒有浮誇的版面處理，以樸實的結構設計介紹商店街的資訊。

from CREATOR

這份小型書報在「點亮日本離島的燈」的概念下，刊載了日本全國約430個有人居住的離島資訊。為了讓讀者對「離島」的存在產生興趣，設計時全面貼近離島風情進行製作。

圓型照片與線條畫插圖造就流行的版面設計

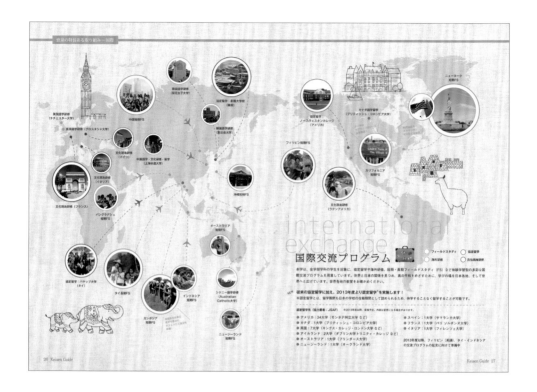

LAYOUT

帶韻律感的照片排放方式

在半透明的世界地圖上利用不同顏色的拉線來說明大學的留學方案。拉線的另一端放置著用圓形圍起、大小不同的照片，營造出版面的動感。

LAYOUT

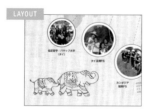

以形象圖製造親近感

為了讓人能大致想像在地圖上設定的資訊，放置由線畫構成、可代表地域的插圖，強化了該對開頁平易近人的印象。

COLOR

C75+M10+Y40

C70+M10+Y95

C10+M75+Y45

C40+M80+Y10

加入對比張顯躍動性

利用相同色調的青色、綠色、粉紅色、紫色來區分不同的資訊，這些互為對比的配色也增添了版面躍動的印象。頁面上方帶狀的橫線亦具有整合版面的效果。

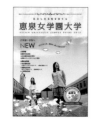

惠泉女學園大學 大學簡介 2013

在日本全國排名第二之「小規模但獲好評的女子大學」惠泉女園大學2013年版學校簡介裡，隨處可見花、鳥等題材和麻紗的圖樣，構成自然可愛的版面。

版面尺寸：A4　印刷格式：80頁、網代膠訂　AD：神內千秋（SoftMix Co.,Ltd.）
IL：大野彰子（P1#1、P6#2、P26-27上、P67校園地圖#3）　PH：東島良英、其他
CW：小嶋清二（有限會社小嶋事務所）　W：川尻沙織（SoftMix Co.,Ltd.）　CD：Mynavi Corporation

#1

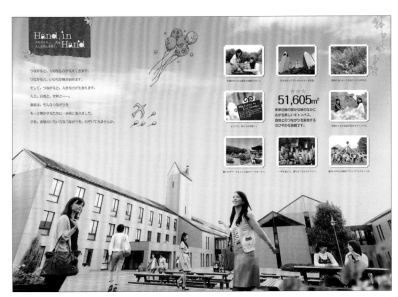

#2

#1　將插圖與照片中放置人物可營造出像是置身繪本世界裡的
　　版面。 文字部分，將關鍵字字體放大可增添版面的張力。
#2　全面剪裁的照片上空排放了汽球和小鳥的插圖，表現出少
　　女般的可愛。
#3　版面的天（上邊）與地（下邊）兩處有著像紙膠帶一樣
　　的斜緯條紋，翻書邊處的蕾絲裝飾等也強調出女性的可
　　愛。

from CREATOR
為了引發此大學簡介的目標讀者群——高中女生的期待，採用
了令人印象深刻的設計。 透過能讓人聯想起該大學特色的花、
被自然包圍的校園以及溫馨的校風等插圖來強調原創性。

#3

解說用的插圖也能因風格與用色變得可愛

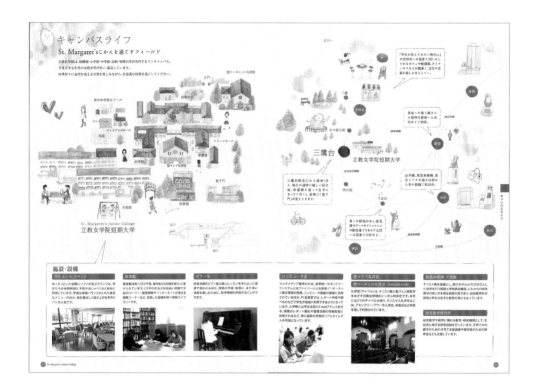

用插圖增添可愛的氣息
以淡色調描繪的校園地圖。將學生人物插圖以卡通化表現再畫上幾個愛心，形成女性化的甜美可愛版面。

透過兩種地圖喚起想像力
為了讓讀者想像入學後的大學生活，將校園地圖與學校周邊的地圖並排介紹。背景利用帆布風格的模樣裝飾，賦予溫馨感。

C55+M65+Y10

C10+M35+Y25

C20+M60+Y40

C60+M15+Y70

隨處可見代表學校的顏色
在簡介全冊裡放置了代表學校顏色的紫色以製造印象，並進一步採淡色調的紅色、粉紅色、綠色來裝飾，構成恰到好處的配色。

立教女學院短期大學　入學簡介

循基督教精神辦教育的立教女學院短期大學，其入學簡介採用基督教裡重要的顏色——紫色為主色，並大量使用親近女大學生形象的愛心與花朵的插圖來裝飾，成為一本充滿可愛氣息的簡介。

版面尺寸：A4　印刷格式：平版印刷（四色印刷）、UV厚度加工

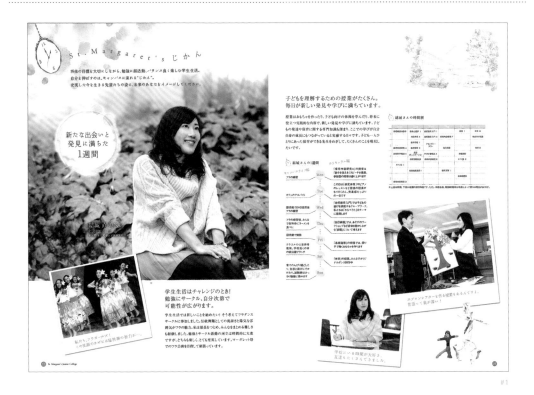

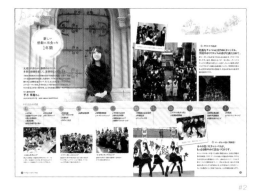

#2

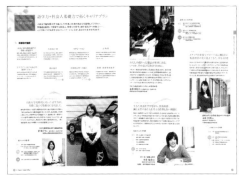

#3

#1

#1　介紹在校生一週生活的頁面。紫色主要用於文字要素上，可提升簡介整體的一致性。

#2　緊接著 #1 的下一個對開頁裡介紹了在校生一年的活動，是可幫助讀者更加具體想像大學生活的頁面編排方式。

#3　利用大量留白來區分個別的要素，發揮區隔資訊的作用。

#4　將四方形的照片設計成不同的尺寸大小，可誘導讀者的視線讓版面產生韻律感。

from CREATOR

立教女學院已有 100 年的傳統與歷史，為了表現出學校細膩周到的教育風格，以及以基督教為基礎的縝密教育觀，該簡介將插畫與配色視為設計的重點，尤其重視從家長和考生的觀點「傳達」出短大的在學生活裡能確實使人成長的學校特色。

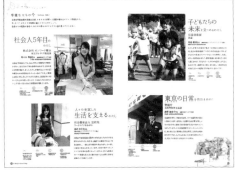

#4

以插畫為中心營造獨創特輯的空氣感

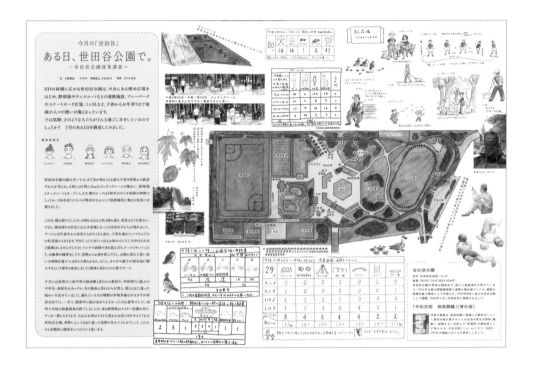

LAYOUT

插圖也傳遞出主題的輕鬆感
配合以世田谷公園一日觀察為題
的獨創特輯，調查員臉部的圖像
以帶喜感的表情來呈現。讓人忍
不住噗哧一笑，帶高度親和力的
插畫營造出版面的形象。

LAYOUT

透過鉛筆＋量尺帶出手工感
像是用量尺和鉛筆畫出的公園地
圖。（不用尺）徒手將調查結果
圖式化等方式讓人感受到暑假作
業裡自由研究的手工感，形成溫
暖的版面。

COLOR

C10+Y70

C65+M15+Y75

C10+M45+Y65

利用鮮豔的黃色製作導引線
以鮮豔的黃色和地圖的綠色、橘
色為中心來統整版面。鋪設於
內文部分的黃色具高度吸睛力，
可將讀者的視線引導至特輯的主
題，是可令人瞬間掌握版面內容
的配色方式。

IID PAPER

IID世田谷製造學校所發行的免費刊物。以「世田谷」、「製造」和「學
校」為主題，每一期除了透過獨特觀點介紹令人愉快的特輯內容外，還有
活躍於各媒體的創意人文章連載。

版面尺寸：A4 變型版　印刷格式：全5頁、四摺、平版印刷（四色／兩色）　CD：
內沼晉太郎（numabooks）AD：小田雄太（COMPOUND inc.）　D：小田雄太
（COMPOUNDinc.）　E＋W：小林英治　IL：相田智之（封面·特輯）、上野洋（特
輯）　PH：角田美穂（特輯）　發行者：IID世田谷製造學校（〒154-0001 東京都世田
谷池尻 2-4-5）

#1

#2

#1　名人短文彙集刊載。 透過帶手
　　工感的標題形成親近感。
#2　在背景裡放入麵包插圖，或是
　　變化裝飾的圖樣等，每一期都
　　用心設計保持讀者的新鮮感。

from CREATOR
IID PAPER 每個月都會根據不同的特
輯主題進行編輯設計。 力求展現做
為宣傳創意人共用工作空間的報刊
的品牌質感之外，也兼顧到地區居
民對 IID 的親近感。

利用流行色彩製造兒童興奮的期待感

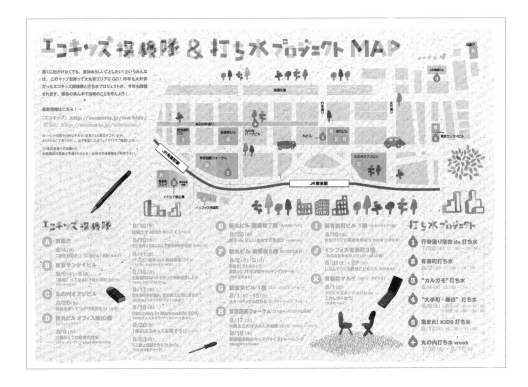

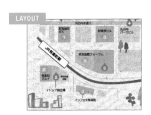

地圖＋顏色區別可易於判讀
在地圖上利用顏色明確區隔兩種活動，可讓人一目了然哪些地方舉辦哪些活動。跟打水相關的企劃活動以水滴狀的號碼圖示來表現也帶有童趣。

促進讀者關心的插圖
光是用看的難以識別是否跟活動本身有關的插圖成了視覺引力，具有促進讀者關心的效果，是可發揮想像力的插圖運用方式。

COLOR

C60+Y100

M70

M55+Y100

C55

流行而熱鬧的配色
利用不同色系的顏色組合構成標題文字，在用色上顯得流行而活潑。雖然是高彩度的顏色組合，透過高度運用技巧避免影像產生光暈（halation）同時確保了視覺辨識性。

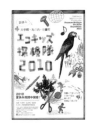

大手町 · 丸之內 · 有樂町
打水企畫 2010 & 環保小尖兵探檢隊 2010

介紹專為兒童設計如環保小尖兵探檢隊與打水企畫等可體驗各種活動的手冊，以小孩看了也會覺得開心的流行配色和散在各處的插圖形成充滿元氣的版面。

版面尺寸：A5（A2八摺）　印刷格式：平版印刷（四色／四色）、FSC認證環保紙
CD：篠崎隆一（ECOZZERIA協會）　AD：青木宏之（Mag）　D：関根亞希子（Mag）
E：Espre,Inc

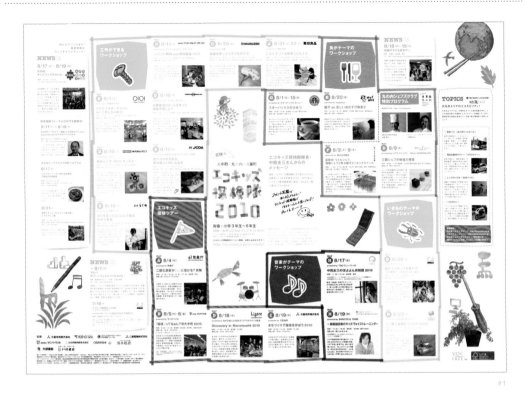

#1

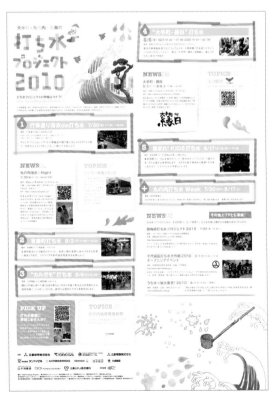

#1　透過像是用紙膠帶貼起來、帶
　　有原創性的框線，將每種研究
　　會的相關活動圈在一起。
#2　順著打水企畫的主題，以藍色
　　色系為主要配色帶來清涼的印
　　象。

from CREATOR
採用了可讓人看出兩種個別企畫內
容，又能帶出整體一致感的設計方
式，製作時主要考慮到如何運用插
圖表現出快樂的氛圍。

#2

全面視覺化展現異國風情

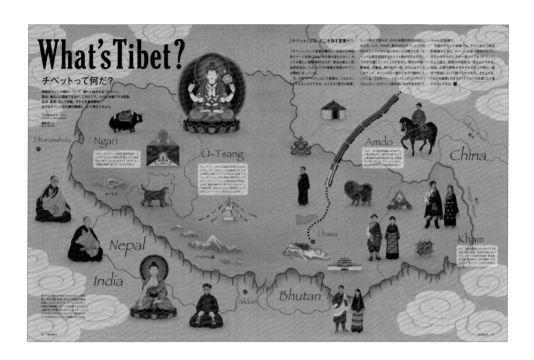

整體視覺化的表現營造氛圍
將西藏文化圈的插圖剪裁成對開頁大小加以說明。利用置入佛教題材、動物與史跡等地圖，透過整體視覺化的表現方式向讀者介紹陌生的文化。

用色塊來整理文字資訊
用來說明的文字要素寫在底色半透明的方框裡，既能維持可讀性又不會干涉到插圖。地名採用手寫字來表現是為了統一版面整體的形象。

COLOR

◆ C40+M40+Y75
◆ C20+M20+Y40
◆ C85+M80+Y60+K30
◆ C50+M90+Y95+35

可提高版面印象的配色
類似淡灰色調的色系所構成的配色，形成了平易近人、具安定感的印象。袈裟的花梨色、琉璃色等表現出藏傳佛教的形象。

TRANSIT 18 號

這本以獨特觀點介紹世界美麗風景與文化的文化誌，透過視覺化的方式整理豐富的內容，形成一本帶躍動感的雜誌。

版面尺寸：A4變型版　印刷格式：194頁、網代膠訂　發行：euphoria FACTORY
AD：尾原史和（SOUP DESIGN）　IL：笹田猿尾、森本將平、泰間敬視、小泉智稔（Graflex）、白尾可奈子　E：euphoria FACTORY　W：砂波針人、志村淳子

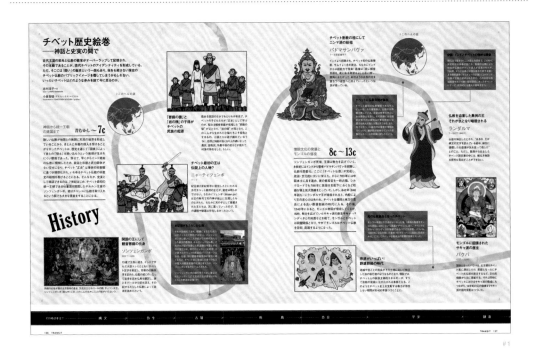

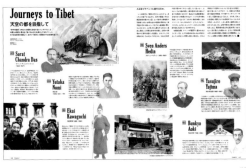

#1 利用縱橫自如的線條做為年表，可將有限的
空間做最大化的運用，並能誘導讀者的視線
移向下一頁。

#2 人物的表現以插圖取代真實照片，可提高頁
面整體的一致感。

#3 利用佛像照片做成的帶狀裝飾圈起書邊也流露
出玩心。藍與橘的配色也展現異國風情。

#4 利用好似壓克力顏料繪製的插畫介紹西藏人
生活的頁面。背景裡的帶狀圖示也用手繪的
方式呈現增添了人情味。

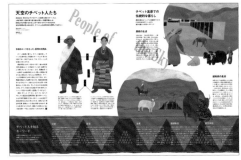

from CREATOR

將「確實傳達資訊」這個想法放在心上，在考量
插圖與文字的契合性之下深入製作細部。每一頁
均特意保留了能表現該頁特色的部分以帶給讀者
好的違和感。

確保正確性同時展現溫柔氛圍的插畫地圖

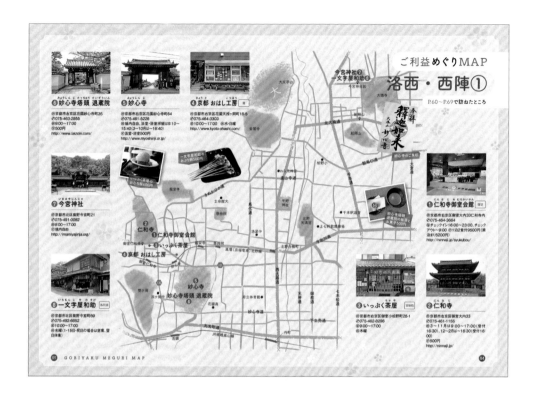

LAYOUT

將嚴選後的必要資訊簡單化
在地圖上利用線條搭配號碼的方式統整周邊的資訊，製造出乾淨整齊的印象，形成嚴選必要資訊具高度實用性的地圖。

LAYOUT

資訊的呈現首重簡單易懂
使用號碼在地圖上標示位置，透過單元的方式統一介紹資訊。店名全部標示拼音等以簡單易懂為最優先考慮，形成做為旅遊手冊也綽綽有餘的版面。

COLOR

C5+M5+Y20

C10+M45+Y35

C60+M10+Y90

C10+M80+Y50

利用柔性色調統一配色
在帶有圖樣元素感受的背景裡，有著像是用粉蠟筆畫成的道路，以及水彩畫顏料般具有安定感的色調。統一使用明度較高的米黃色、粉紅色與綠色，營造出親切的印象。

神社漫遊，京都御守小旅行

煩惱不斷的熟女參拜京都34所神社寺院的漫畫短篇。裡頭也載滿了美食與土產資訊，是本兼具實用性又能博君一笑的書籍。

版面尺寸：A5　印刷格式：144頁、平裝、平版印刷（四色印刷）　發行：株式會社Liberalsya　封面設計：宮下義男（Siphon Graphica）　本文設計：Arika Inc.、山岡高治（XAIREX）　IL：中西惠里子　E：伊藤光惠、宇野真梨子（Liberalsya）、Arika Inc.

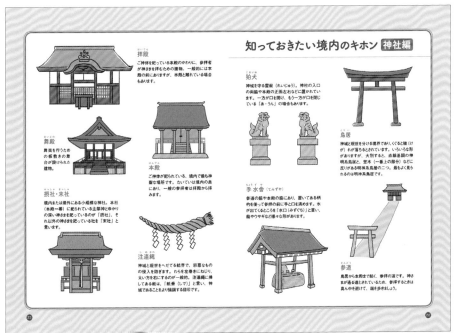

#1

#2

#1　採用跟左頁地圖一樣的手法所繪製的其他地區的插畫地圖。料理與和菓子的照片經剪裁後排放，可與店鋪的資訊相互區隔。

#2　在大量留邊的版面裡，採寬鬆配置插圖的排版方式可提高適閱性。

from CREATOR

在不破壞漫畫的世界觀的情況下融入實用資訊。並追求簡單易懂的設計，使其能同時充當旅遊手冊使用。製作時考慮到別具風味的傳統氛圍以及整理後的資訊所呈現的平衡感。

透過地球色的鳥瞰圖製造親和力與明瞭的效果

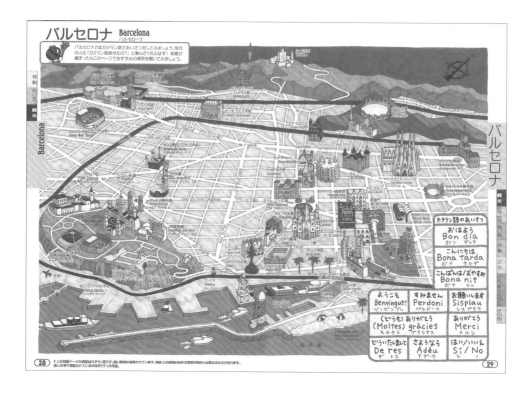

簡潔的歸類讓人容易理解
用鳥瞰圖的方式繪製的插圖式地圖。利用線條來表現觀光名勝，不但可激發讀者的想像力也可明確點出地點。名勝以外的要素經簡化處理後，可讓版面看起來簡單易懂。

利用手繪的框線增添溫馨感
用手繪的框線圈起基本問候語的部分，呈現出溫馨的感覺。日語和當地語言分別以不同顏色來標示，達到視覺性區分的作用。

看起來舒服的地球色

- C70+M50+Y20
- C70+M25+Y75
- C30+M50+Y50

大海為藍色、草地為綠色的用色是忠實於大自然的配色方式。僅使用少數幾種顏色，透過帶點灰色的地球色來表現，可賦予版面安定感的印象，是看起來舒服又容易閱讀的色彩運用方式。

指指通旅遊會話本　西班牙

只要用手指比一比就能跟外國人溝通的《指指通旅遊會話本》西班牙語版。整合可愛的插圖與手寫字構成簡單易懂又實用的一本書。

版面尺寸：A5版　印刷格式：144頁、平版印刷（四色印刷）　發行：Joho Center Publishing Co., Ltd.　D：佐伯通昭　IL：北島志織　E+PRD：Joho Center Publishing Co., Ltd.　作者：中西千夏

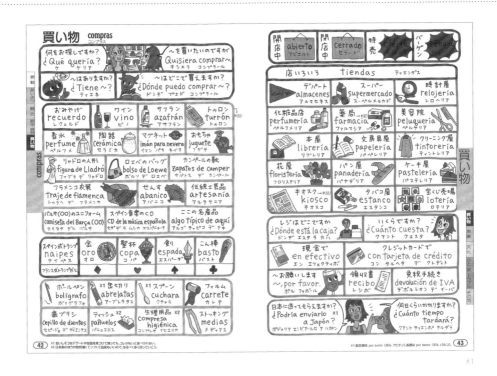

#1　手繪框線與簡單的插圖構成平易近人的版
面。

#2　特別在文字資訊裡加入插圖，可讓人更直覺
地理解每個單字的意思。

利用點描畫風格的插圖表現深度的世界觀

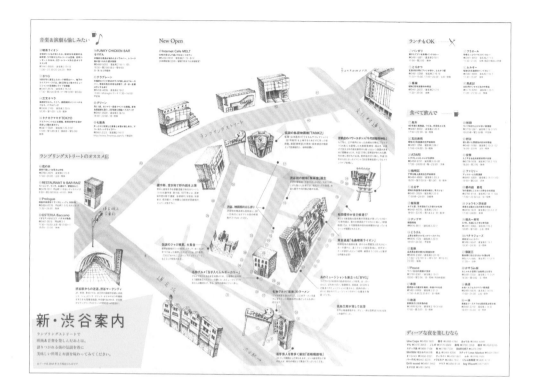

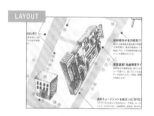

LAYOUT

利用獨特的風格介紹商店

透過帶有點描畫風格的插圖表現出手繪地圖深度的世界觀。店鋪名稱左上方的位置放置黃色圖示，是吸睛焦點順便傳達資訊。

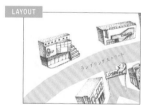

LAYOUT

透過手寫字散發自然氛圍

道路名稱使用輕巧微妙的手寫字來表現，形成草圖的印象，散發出一種時尚的氣圍，並與其他文字一樣均採海軍藍配色，可增加一致感。

COLOR

C10+Y90

C70+M50+Y40

減少用色的數量打造流行感

在帶有懷舊質感的紙上使用低彩度的海軍藍，以及做為重點色之帶強烈螢光感的黃色等兩色進行搭配。減少整體使用的色彩可製造出時尚的印象。

音樂・電影與酒的市街　新・澀谷簡介

介紹大多以「漫步街」（ランブリングストリート）和百軒店（商店街名稱）為中心展開之另類主題商店的澀谷地圖簡介。 不輸給個性商店的點描畫風格插圖營造出獨特的世界觀。

版面尺寸：512×364mm　印刷格式：摺頁加工、平版印刷（四色印刷）　發行：EUROSPACE　CD：EUROSPACE　AD：藤井京子　D：drop around　IL：mm 森野美沙子　W：藤井京子　E：藤井京子

Columun

01

ひゃっけんだな
百軒店クロニクル ／ 大正

歓楽街・渋谷のはじまり

　　喧噪たえない若者の街・渋谷。そんな街のほぼ中央にありながら、旧き佳き面影のこす静かなエリア「百軒店」をご存知ですか？ 渋谷駅から道玄坂をのぼって、わずか5分。ギャルが集う109の裏手に「しぶや百軒店」のアーチが見えてきます。ここ「百軒店」は、もともと中川伯爵邸（旧・豊前岡藩主家）のお屋敷だった場所。そこを、大正12（1923）年の関東大震災直後、箱根土地株式会社（西武グループの中心、コクドの前身）が、精養軒や資生堂、山野楽器など一流店を誘致し"百貨店のような街"を作ったのがはじまりです。

　　今では想像もできませんが、それまで渋谷は、だだっぴろい平野にポツンと渋谷駅があるだけの田舎街。そこに東京きっての有名・老舗店を一カ所に集めた再開発案は、とても画期的なことでした。映画館や飲食店、流行のカフェーなども次々と集まり、「百軒店」は渋谷における歓楽の中心となっていっただけでなく、当時 No.1 の繁華街、浅草・仲見世にも劣らぬ活気ある街となっていったのです。

　　時が流れ、やがて街のにぎわいは、渋谷駅周辺や表通りの道玄坂に移っていきました。しかし、東京のみならず日本を代表する文化の街・渋谷の礎を作った、昔ながらの独特の雰囲気は、今なお残り、知る人ぞ知る"大人の隠れ家"となっています。

Columun

02

ひゃっけんだな
百軒店クロニクル ／ 昭和

クラシック、ジャズ、ロック、音楽が鳴り響く街へ

　　百軒店は、つねに音楽の街でした。

　　昭和元年に開業し、今なお創業当時の雰囲気のまま、クラシックを流しつづける名曲喫茶「ライオン」。1950年代後半から台頭してきた「DIG」「スイング」「SAV」「ありんこ」「ブラックホーク」など数々のジャズ喫茶。そして、日本のライブハウス第一号といわれるロック喫茶「BYG」。

　　クラシック〜ジャズ〜ロックと音楽の主流は移り変われど、「百軒店に行きさえすれば、今一番おもしろい音楽に触れられる」と、若者が通いつめる場であったことに変わりはありません。1日中、晶屓の店にこもり、最先端のステレオ＆巨大スピーカーで思う存分、音楽を聞きながらコーヒーを飲むライフスタイルは、街のアンダーグラウンドな雰囲気とあいまって、独特のカルチャーを生み出していったのです。足繁く通う客に、作家・評論家・映画監督・俳優・ミュージシャンなど文化人が多かったというのも、その現れでしょう。現在、音楽を楽しむ中心は、ライブハウスやクラブが密集するランブリングストリートに移りましたが、音楽の街・百軒店の気風は受けつがれていっています。

#1　利用類別將地圖分類讓人容易辨識。 將每個
　　建築物做造形變化形成具有特色的地圖。

#2　把像記號一樣的抽象圖示放在背景裡，可為
　　以文字資訊為主的版面增添裝飾。

from CREATOR

要強調「百軒店」才有的獨特歷史與深度魅力，又要讓不同世代的人對這個地方產生親近感，得將各種必要的要素做整理，並意識著不要過於突顯插畫與設計的個性以保持平衡感。

國家圖書館出版品預行編目（CIP）資料

解構插圖版面設計：日本海報、文宣、書籍、雜誌常見插圖應用概念與作品案例 / BNN新社作；陳芬芳譯. -- 初版. -- 臺北市：麥浩斯出版：家庭傳媒城邦分公司發行, 2017.06
　　面；　公分
譯自：イラストでアピールするレイアウト&カラーズ：イラストを上手に使った雑誌・カタログのデザイン事例集
ISBN 978-986-408-277-3(平裝)

1.版面設計

964　　　　　　　　　　　　　106006727

解構插圖版面設計
日本海報、文宣、書籍、雜誌常見插圖應用概念與作品案例

イラストでアピールするレイアウト&カラーズ
-イラストを上手に使った雑誌・カタログのデザイン事例集

作者	BNN新社
翻譯	陳芬芳
責任編輯	張芝瑜
書封設計	HOUTH
內頁排版	郭家振
發行人	何飛鵬
事業群總經理	李淑霞
副社長	林佳育
主編	張素雯
出版	城邦文化事業股份有限公司　麥浩斯出版
E-mail	cs@myhomelife.com.tw
地址	104台北市中山區民生東路二段141號6樓
電話	02-2500-7578
發行	英屬蓋曼群島商家庭傳媒股份有限公司城邦分公司
地址	104台北市中山區民生東路二段141號6樓
讀者服務專線	0800-020-299（09:30～12:00；13:30～17:00）
讀者服務傳真	02-2517-0999
讀者服務信箱	Email: csc@cite.com.tw
劃撥帳號	1983-3516
劃撥戶名	英屬蓋曼群島商家庭傳媒股份有限公司城邦分公司
香港發行	城邦（香港）出版集團有限公司
地址	香港灣仔駱克道193號東超商業中心1樓
電話	852-2508-6231
傳真	852-2578-9337
馬新發行	城邦（馬新）出版集團Cite（M）Sdn. Bhd.
地址	41, Jalan Radin Anum, Bandar Baru Sri Petaling, 57000 Kuala Lumpur, Malaysia.
電話	603-90578822
傳真	603-90576622
總經銷	聯合發行股份有限公司
電話	02-29178022
傳真	02-29156275
製版印刷	凱林彩印股份有限公司
定價	新台幣380元／港幣127元

ISBN　　978-986-408-277-3
2017年6月初版一刷・Printed In Taiwan
版權所有・翻印必究（缺頁或破損請寄回更換）